〈八書體〉

般若波羅蜜多心經

學山 郭廷宇

㈜이화문화출판사

❚머 릿 말

마하 반야바라 밀다심경 (이하 반야심경)은 부처님의 모든 근본교리와 모든 경전의 사상을 담고 있는 불교 경전 중 가장 핵심적인 경전이다

반야심경은 글자 수가 불과 270자로 매우 간결하여 많은 불교인들이 수지독송하고 근간에는 사경수행 하는 이가 점차 확산되고 있다.

현대는 지식과 정보가 넘치는 홍수의 시대이다. 그럼에도 불구하고 이 책을 출간하게 됨은 반야심경의 올바른 교재 부족과 현재 불교종단 (대한불교 조계종)에서 사용하는 글자와 다소 차이가 있음을 알고 있던 바에 주변의 후배 · 후학들 그리고 불교인들의 권유로 고민하다 이에 부응하고자 8서체 반야심경교본을 펴게 되었다.

이 책이 공부하는 기초 서예인, 기본 사경자들에게 도움이 되었으면 하는 바램으로 중복되는 글자는 변화를 주었고 큰 틀에서 다음과 같이 서체를 참고 하였으나, 이는 개인적 작품 의도가 있음을 밝힌다.

대전반야심경 – 주(周) 금문(金文)(p.5) 소전반야심경 – 오창석(p.19)

예서반야심경 – 한간(漢簡)(p.33) 해서반야심경 – 구양순(p.51)

행서반야심경 – 왕희지(p.69) 초서반야심경 – 손과정(p.87)

한글반야심경 – 판본체(p.104) 한글반야심경 – 민체(p.116)

책 뒷면에는 현재 불교종단에서 사용되는 원문 반야심경과 우리말 반야심경을 싣고 어려운 용어해설을 곁들였다.

다소 시간에 쫓기고, 비재(菲才)와 얕은 소견으로 부족함을 느끼는 바이다.

뜻있는 분들의 많은 지도와 격려를 부탁드린다.

불기 2563년 (2019) 11. 19

古爲今用堂에서 **곽 정 우**

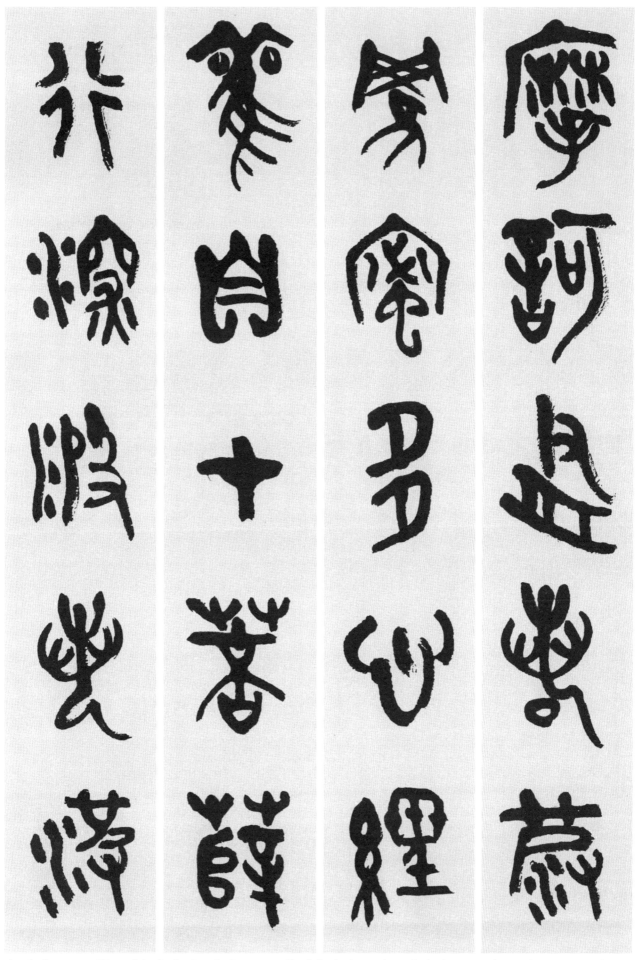

摩 갈 마	訶 꾸짖을 가(하)	般 돌 반	若 같을 약(야)	波 물결 파(바)	羅 새그물 라	蜜 꿀 밀
多 많을 다	心 마음 심	經 날 경	觀 볼 관	自 스스로 자	在 있을 재	菩 보리 보
薩 보살 살	行 갈 행	深 깊을 심	般 돌 반	若 같을 약(야)	波 물결 파(바)	

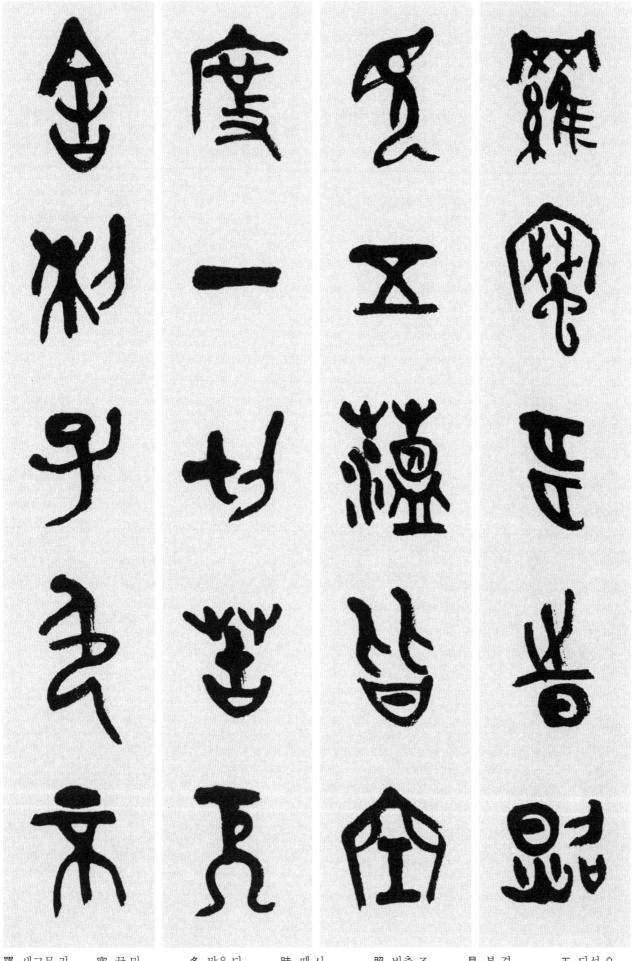

羅 새그물 라　　蜜 꿀 밀　　　多 많을 다　　時 때 시　　　照 비출 조　　見 볼 견　　　五 다섯 오
蘊 쌓을 온　　皆 다 개　　　空 빌 공　　度 법도 도　　一 한 일　　切 온통 체　　苦 쓸 고
厄 액 액　　　舍 집 사　　　利 날카로울 리　子 아들 자　　色 빛 색　　不 아닐 불

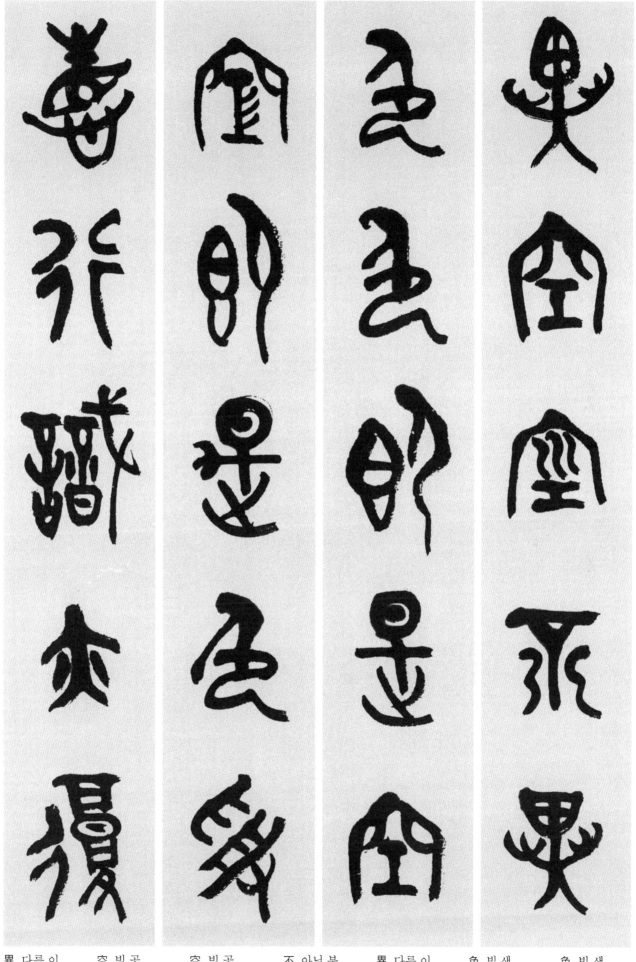

異 다를이	空 빌공	空 빌공	不 아닐불	異 다를이	色 빛색	色 빛색
卽 곧즉	是 옳을시	空 빌공	空 빌공	卽 곧즉	是 옳을시	色 빛색
受 받을수	想 생각할상	行 갈행	識 알식	亦 또역	復 다시부	

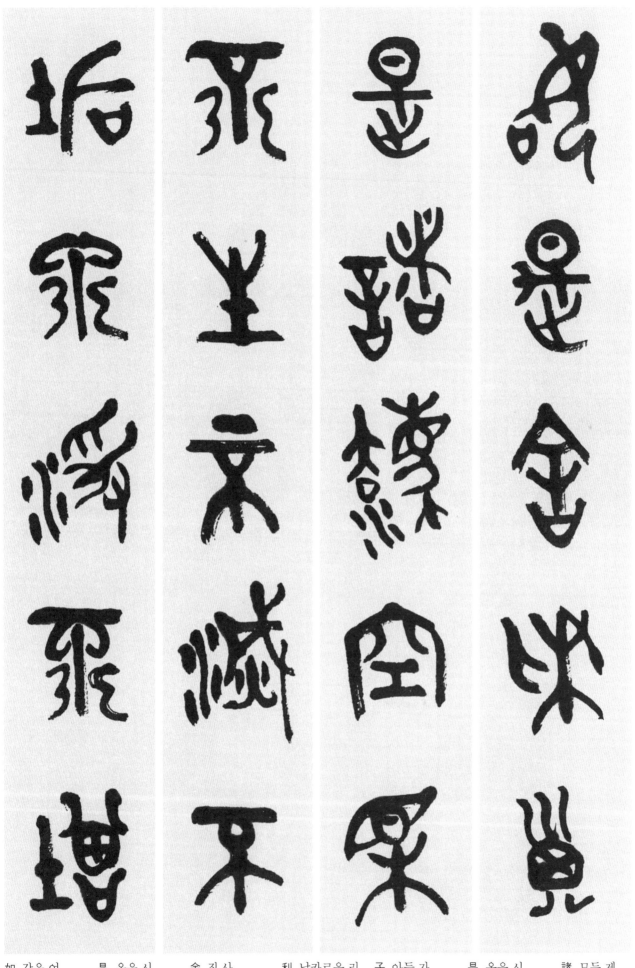

如 같을 여　　是 옳을 시　　舍 집 사　　利 날카로울 리　　子 아들 자　　是 옳을 시　　諸 모든 제
法 법 법　　　空 빌 공　　相 서로 상　　不 아닐 불　　生 날 생　　不 아닐 불　　滅 멸망할 멸
不 아닐 불　　垢 때 구　　不 아닐 부　　淨 깨끗할 정　　不 아닐 부　　增 불을 증

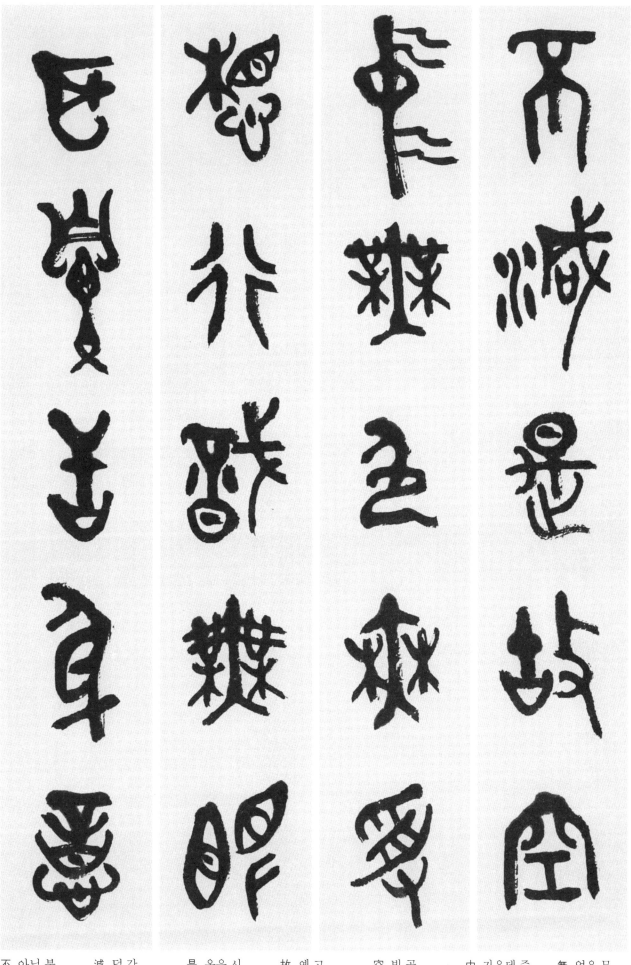

不 아닐 불	減 덜 감	是 옳을 시	故 옛 고	空 빌 공	中 가운데 중	無 없을 무
色 빛 색	無 없을 무	受 받을 수	想 생각할 상	行 갈 행	識 알 식	無 없을 무
眼 눈 안	耳 귀 이	鼻 코 비	舌 혀 설	身 몸 신	意 뜻 의	

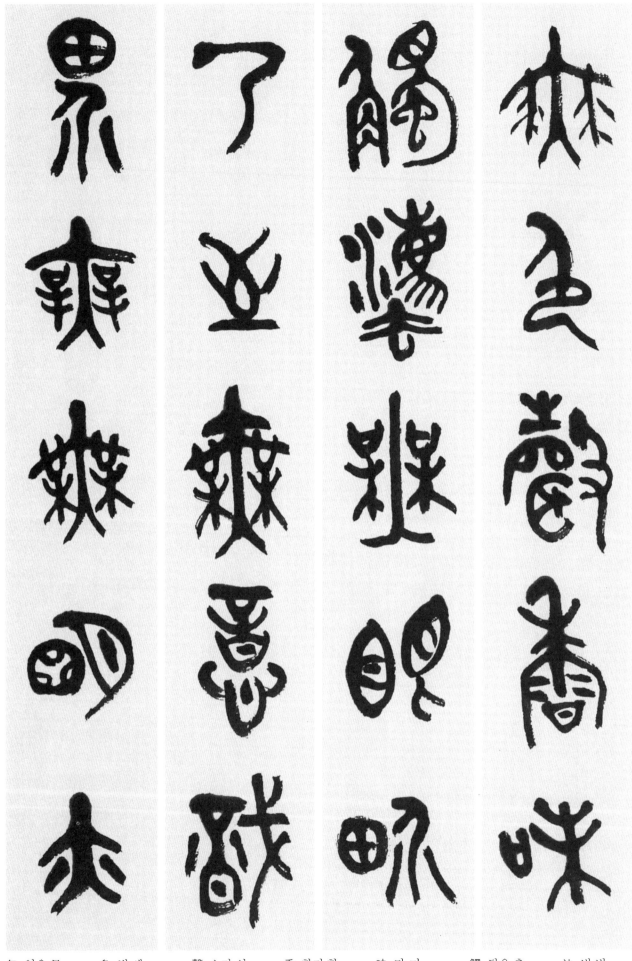

無 없을 무	色 빛 색	聲 소리 성	香 향기 향	味 맛 미	觸 닿을 촉	法 법 법
無 없을 무	眼 눈 안	界 지경 계	乃 이에 내	至 이를 지	無 없을 무	意 뜻 의
識 알 식	界 지경 계	無 없을 무	無 없을 무	明 밝을 명	亦 또 역	

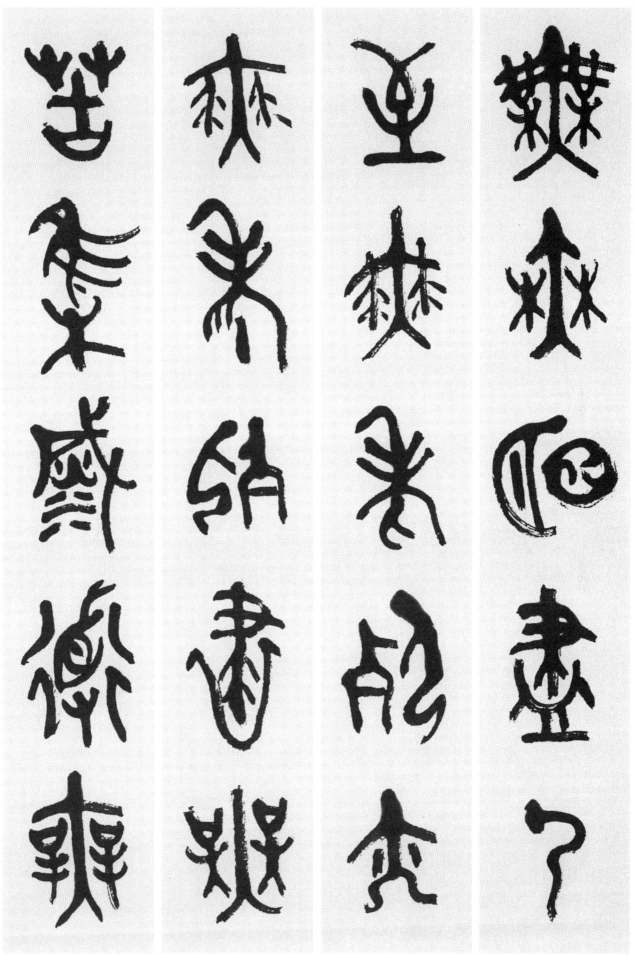

無 없을 무　　無 없을 무
老 늙은이로　　死 죽을 사
無 없을 무　　苦 쓸 고

明 밝을 명　　盡 다될 진
亦 또 역　　無 없을 무
集 모일 집　　滅 멸망할 멸

乃 이에 내　　至 이를 지　　無 없을 무
老 늙은이로　　死 죽을 사　　盡 다될 진
道 길 도　　無 없을 무

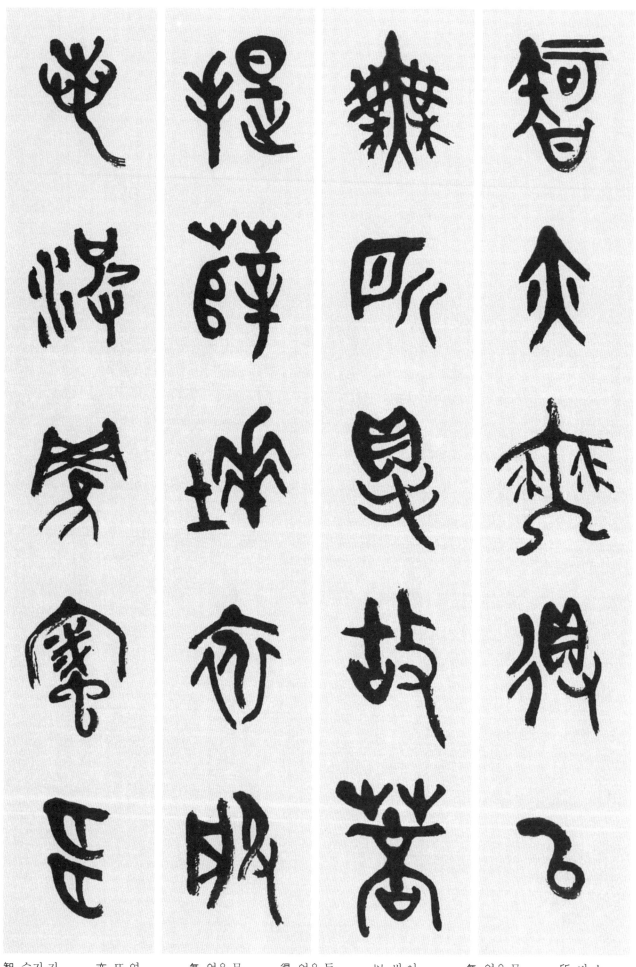

智 슬기 지
得 얻을 득
般 돌 반

亦 또 역
故 옛고
若 같을 약

無 없을 무
菩 보리 보
波 물결 파

得 얻을 득
提 끌 제
羅 새그물 라

以 써 이
薩 보살 살
蜜 꿀 밀

無 없을 무
埵 언덕 타
多 많을 다

所 바 소
依 의지할 의

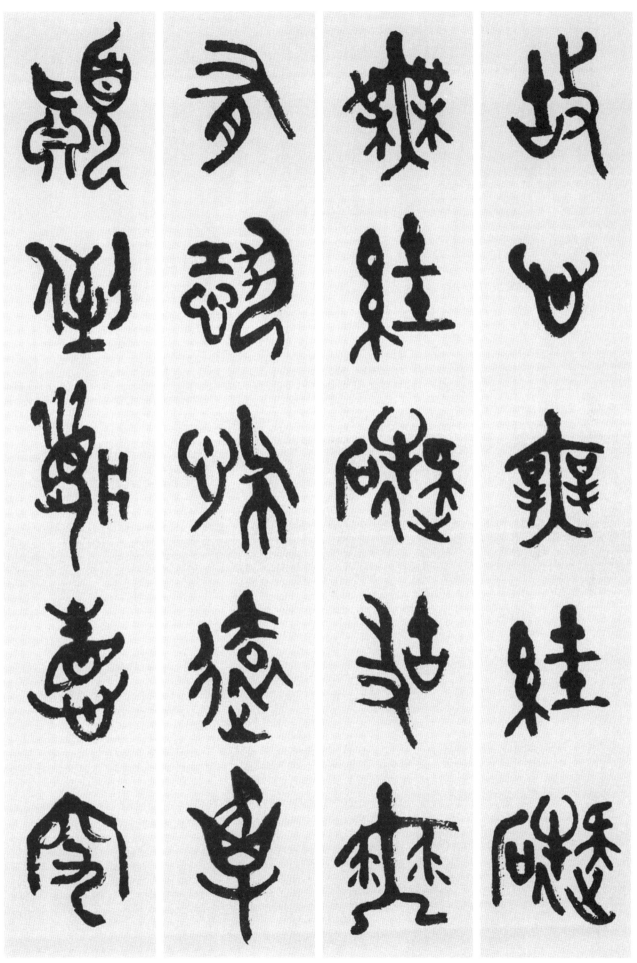

故 옛고　　　心 마음 심　　　無 없을 무　　　罣 걸 괘　　　碍 거리낄 애　　　無 없을 무　　　罣 걸 괘
碍 거리낄 애　碍 옛고　　　無 없을 무　　　有 있을 유　　　恐 두려울 공　怖 두려워할 포　遠 멀 원
離 떼놓을 리　顚 꼭대기 전　倒 넘어질 도　夢 꿈 몽　　　想 생각할 상　究 궁구할 구

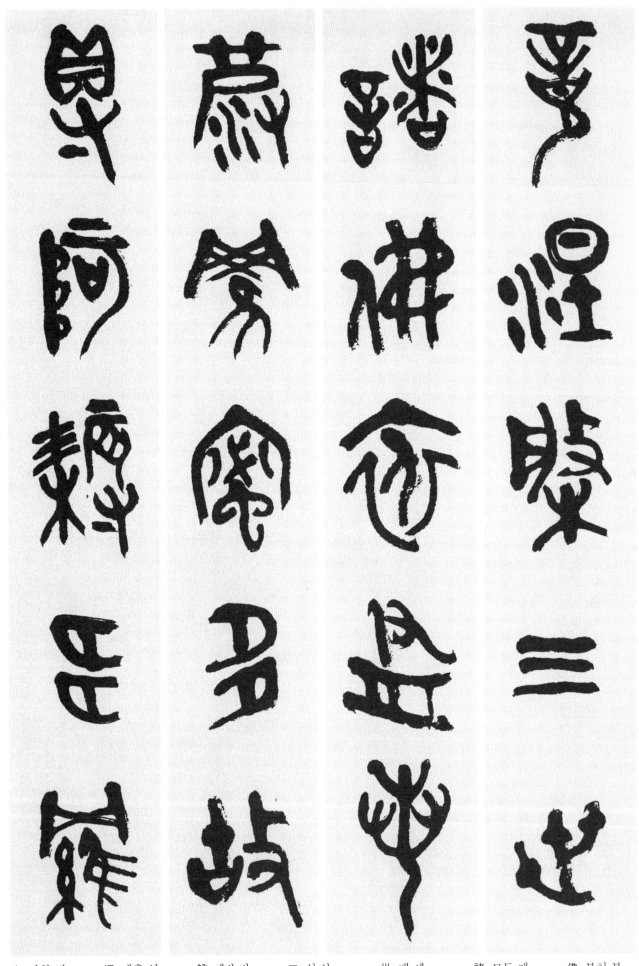

竟 다할 경　涅 개흙 열　槃 쟁반 반　三 석 삼　世 대 세　諸 모든 제　佛 부처 불
依 의지할 의　般 돌 반　若 같을 약　波 물결 파　羅 새그물 라　蜜 꿀 밀　多 많을 다
故 옛고　得 얻을 득　阿 언덕 아　耨 김맬 누　多 많을 다　羅 새그물 라

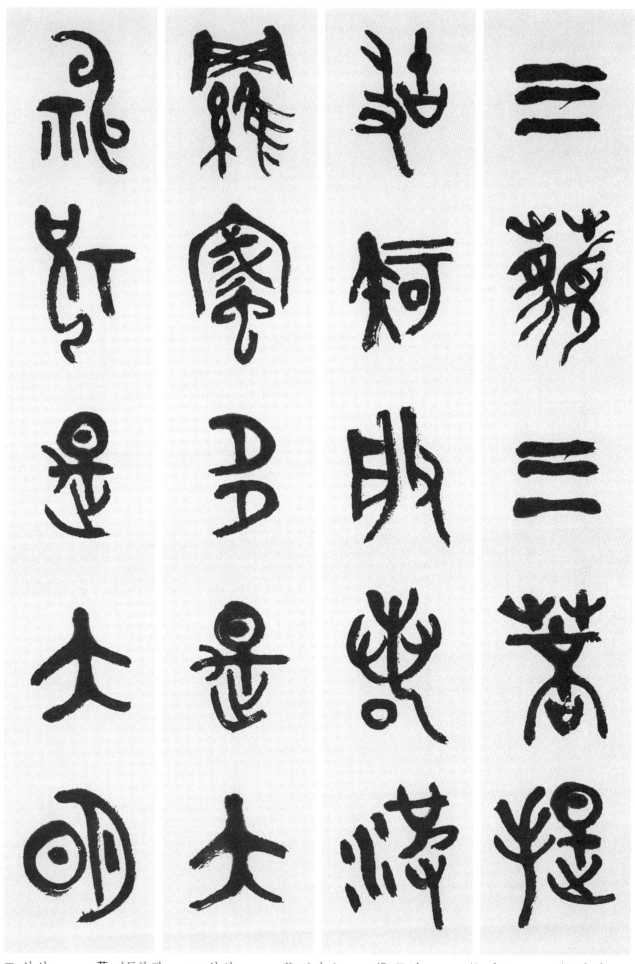

三 석삼　藐 아득할 막　三 석삼　菩 보리 보　提 끌 제　故 옛 고　知 알 지
般 돌반　若 같을 약　波 물결 파　羅 새그물 라　蜜 꿀 밀　多 많을 다　是 옳을 시
大 큰대　神 귀신 신　呪 빌 주　是 옳을 시　大 큰 대　明 밝을 명

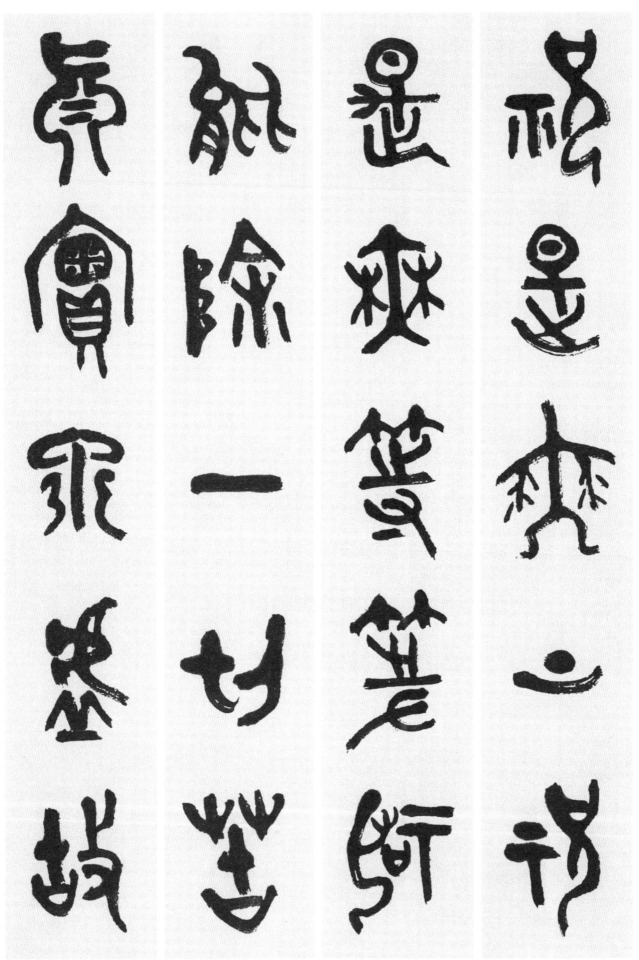

呪 빌 주
等 가지런할 등
苦 쓸 고

是 옳을 시
等 가지런할 등
眞 참 진

無 없을 무
呪 빌 주
實 열매 실

上 위 상
能 능할 능
不 아닐 불

呪 빌 주
除 섬돌 제
虛 빌 허

是 옳을 시
一 한 일
故 옛 고

無 없을 무
切 온통 체

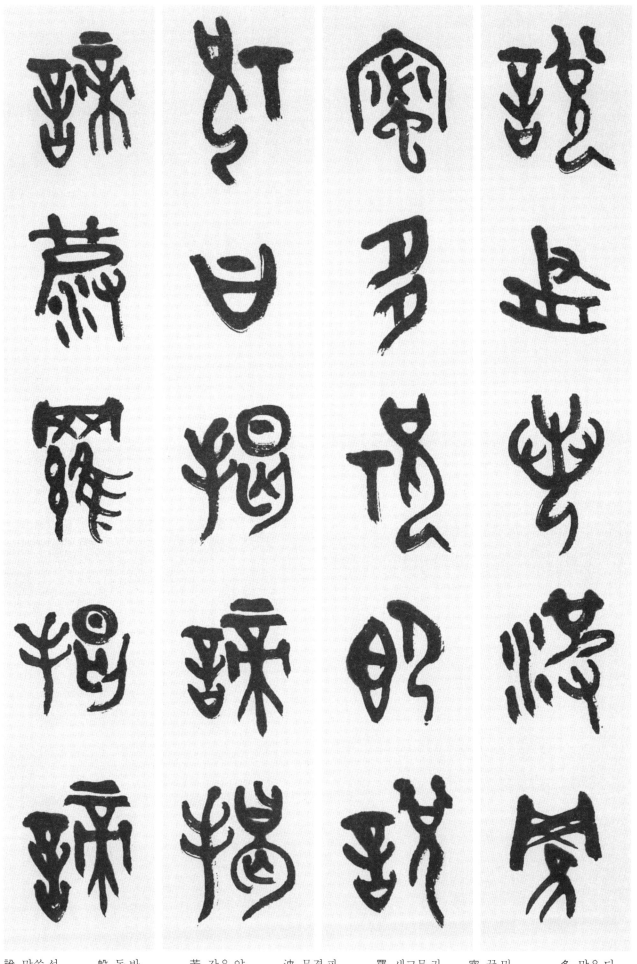

說 말씀 설	般 돌 반	若 같을 약	波 물결 파	羅 새그물 라	蜜 꿀 밀	多 많을 다
呪 빌 주	卽 곧 즉	說 말씀 설	呪 빌 주	日 가로 왈	揭 들 게	諦 살필 체
揭 들 게	諦 살필 체	波 물결 파	羅 새그물 라	揭 들 게	諦 살필 체	

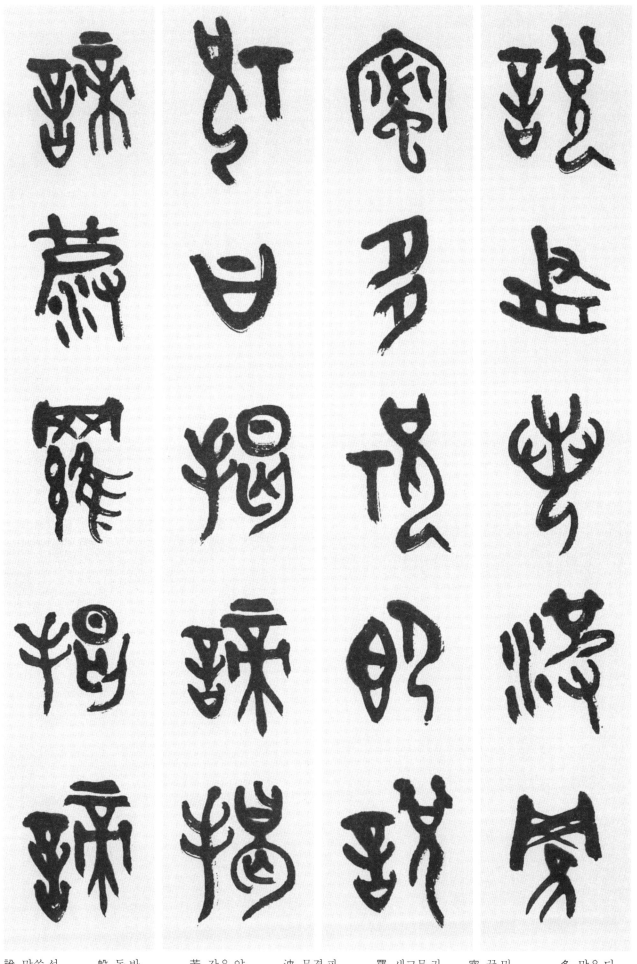

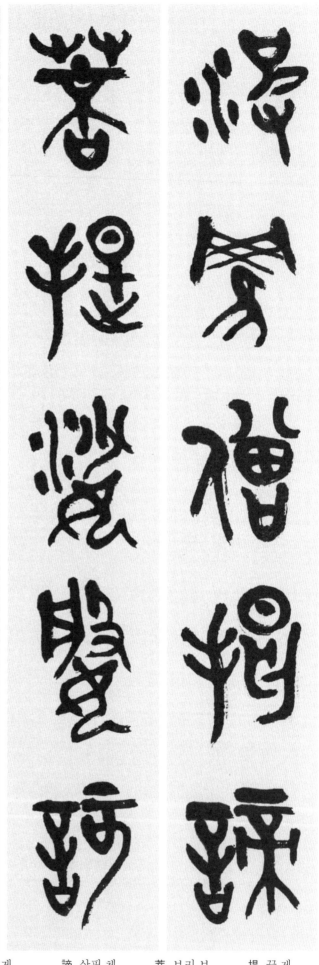

波 물결 파　羅 새그물 라　僧 중 승　　揭 들 게　　諦 살필 체　菩 보리 보　提 끌 제
薩 보살 살　婆 할미 파　訶 꾸짖을 가

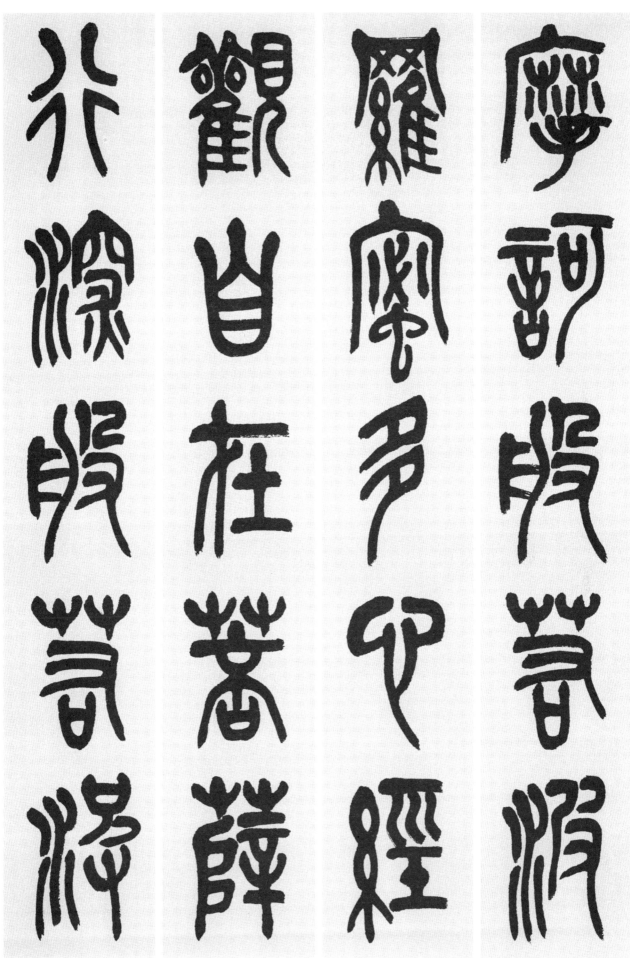

摩 갈 마
多 많을 다
薩 보살 살

訶 꾸짖을 가(하)
心 마음 심
行 갈 행

般 돌 반
經 날 경
深 깊을 심

若 같을 약(야)
觀 볼 관
般 돌 반

波 물결 파(바)
自 스스로 자
若 같을 약(야)

羅 새그물 라
在 있을 재
波 물결 파(바)

蜜 꿀 밀
菩 보리 보

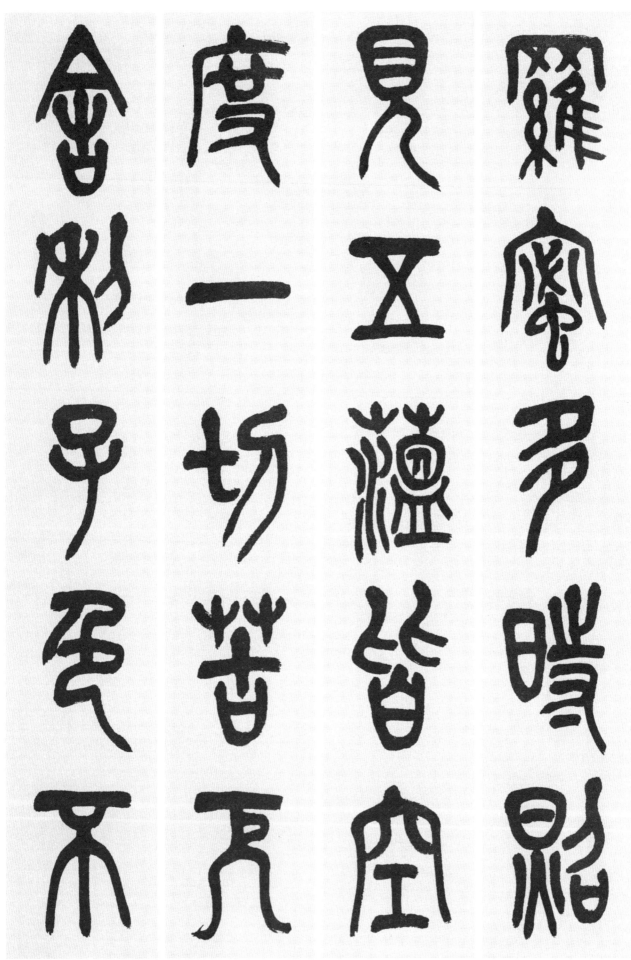

羅 새그물 라	蜜 꿀 밀	多 많을 다	時 때 시	照 비출 조	見 볼 견	
蘊 쌓을 온	皆 다 개	空 빌 공	度 법도 도	一 한 일	切 온통 체	五 다섯 오
厄 액 액	舍 집 사	利 날카로울 리	子 아들 자	色 빛 색	不 아닐 불	苦 쓸 고

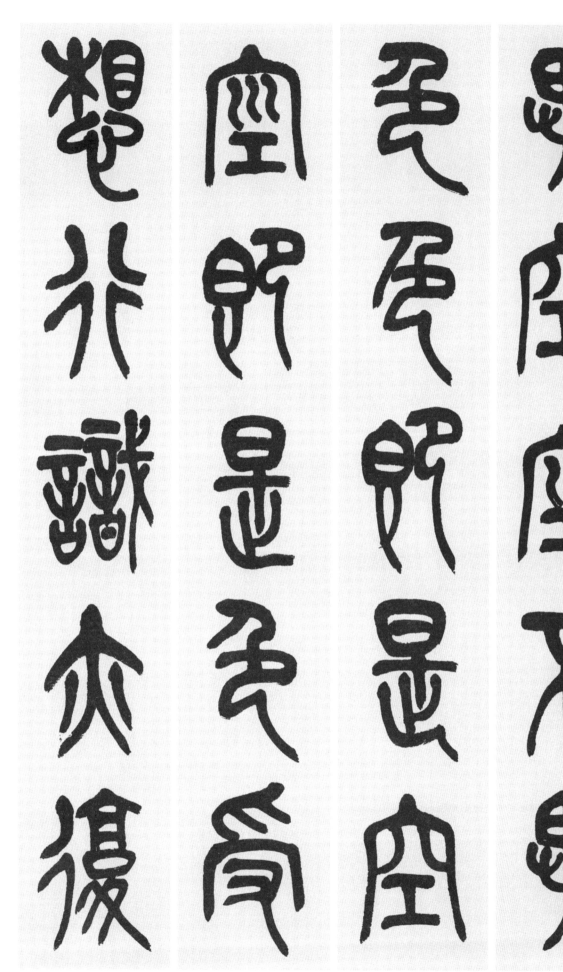

異 다를 이	空 빌 공	空 빌 공	不 아닐 불	異 다를 이	色 빛 색	色 빛 색
卽 곧 즉	是 옳을 시	空 빌 공	空 빌 공	卽 곧 즉	是 옳을 시	色 빛 색
受 받을 수	想 생각할 상	行 갈 행	識 알 식	亦 또 역	復 다시 부	

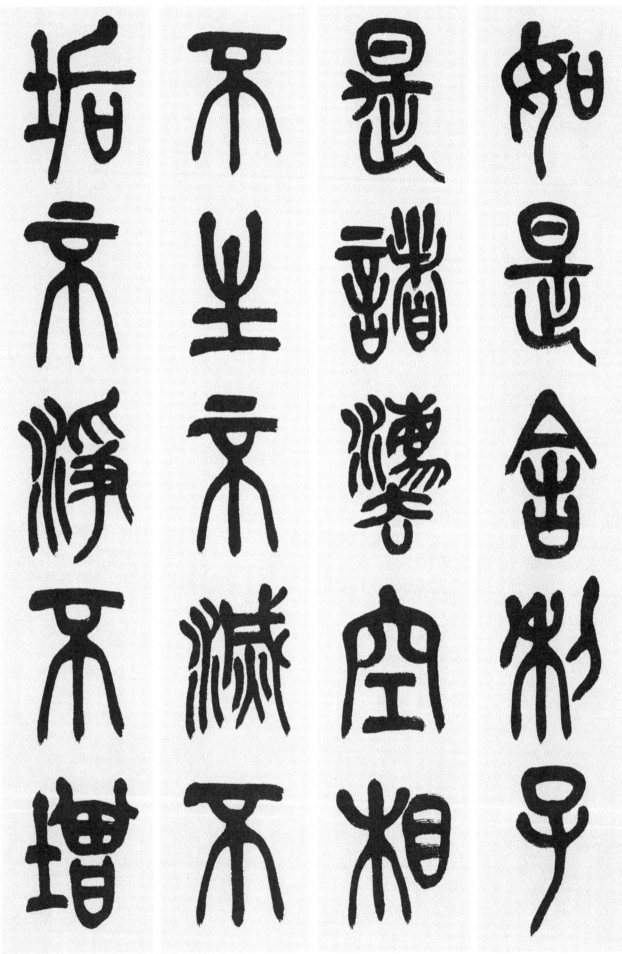

如 같을 여	是 옳을 시
法 법 법	空 빌 공
不 아닐 불	垢 때 구

舍 집 사	利 날카로울 리
相 서로 상	不 아닐 불
不 아닐 부	淨 깨끗할 정

子 아들 자	是 옳을 시
生 날 생	不 아닐 불
不 아닐 부	增 불을 증

諸 모든 제	
滅 멸망할 멸	

不 아닐 불　減 덜 감
色 빛 색　無 없을 무
眼 눈 안　耳 귀 이

是 옳을 시　故 옛 고
受 받을 수　想 생각할 상
鼻 코 비　舌 혀 설

空 빌 공　無 없을 무
行 갈 행　無 없을 무
身 몸 신

中 가운데 중
識 알 식
意 뜻 의

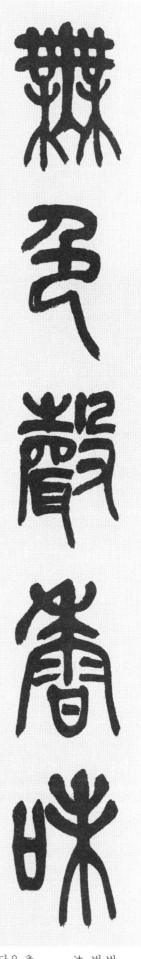

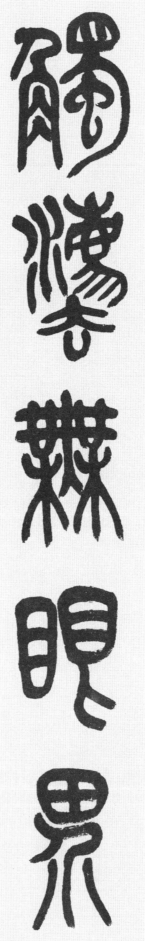

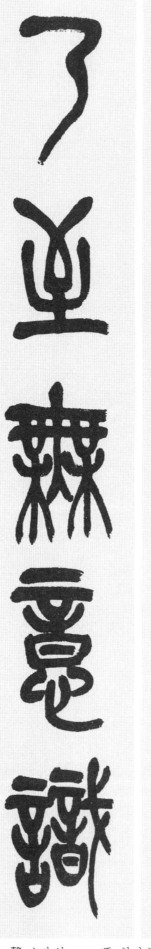

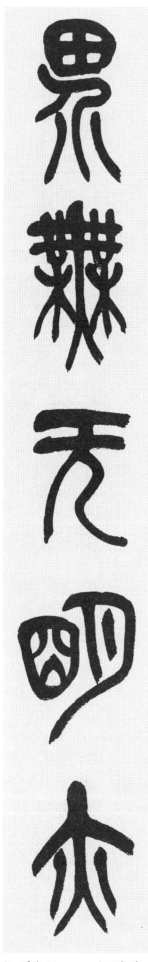

無 없을 무　　　色 빛 색
無 없을 무　　　眼 눈 안
識 알 식　　　界 지경 계

聲 소리 성　　　香 향기 향
界 지경 계　　　乃 이에 내
無 없을 무　　　至 이를 지
　　　　　　　無 없을 무
　　　　　　　明 밝을 명

味 맛 미　　　觸 닿을 촉　　法 법 법
至 이를 지　　　無 없을 무　　意 뜻 의
明 밝을 명　　　亦 또 역

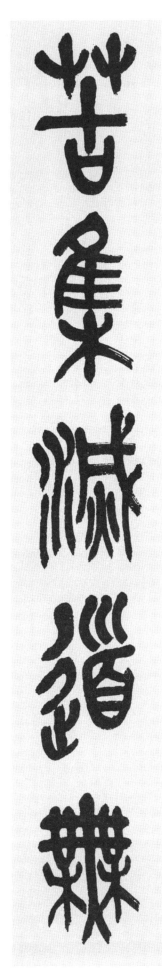
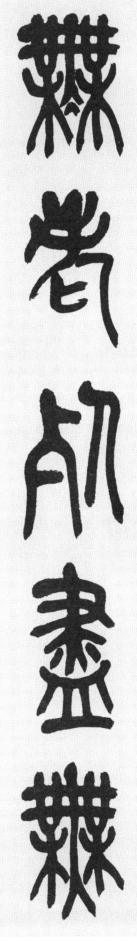
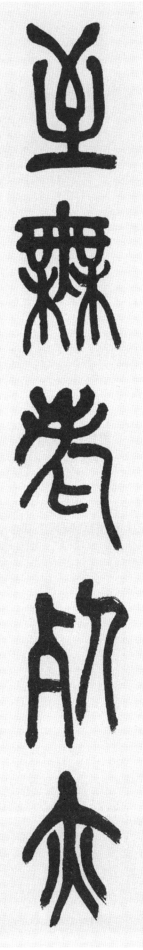

無 없을 무
老 늙은이로
無 없을 무

無 없을 무
死 죽을 사
苦 쓸고

明 밝을 명
亦 또 역
集 모일 집

盡 다될 진
無 없을 무
滅 멸망할 멸

乃 이에 내
老 늙은이로
道 길 도

至 이를 지
死 죽을 사
無 없을 무

無 없을 무
盡 다될 진

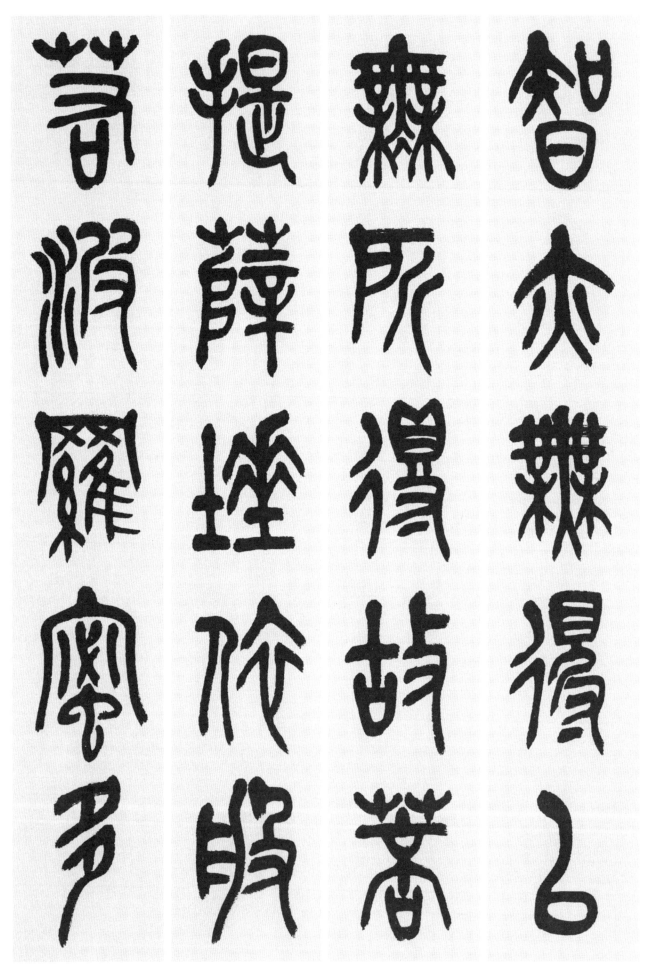

智 슬기 지 亦 또 역
得 얻을 득 故 옛 고
般 돌 반 若 같을 약

無 없을 무 得 얻을 득 以 써 이 無 없을 무 所 바 소
菩 보리 보 提 끌 제 薩 보살 살 埵 언덕 타 依 의지할 의
波 물결 파 羅 새그물 라 蜜 꿀 밀 多 많을 다

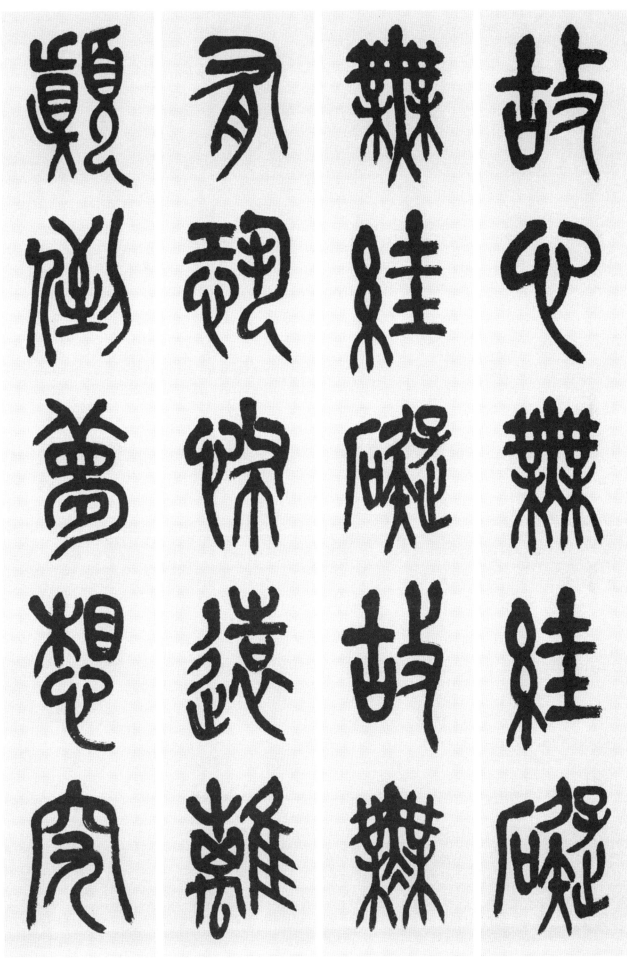

故 옛 고
碍 거리낄 애
離 떼놓을 리

心 마음 심
故 옛 고
顚 꼭대기 전

無 없을 무
無 없을 무
倒 넘어질 도

罣 걸 괘
有 있을 유
夢 꿈 몽

碍 거리낄 애
恐 두려울 공
想 생각할 상

無 없을 무
怖 두려워할 포
究 궁구할 구

罣 걸 괘
遠 멀 원

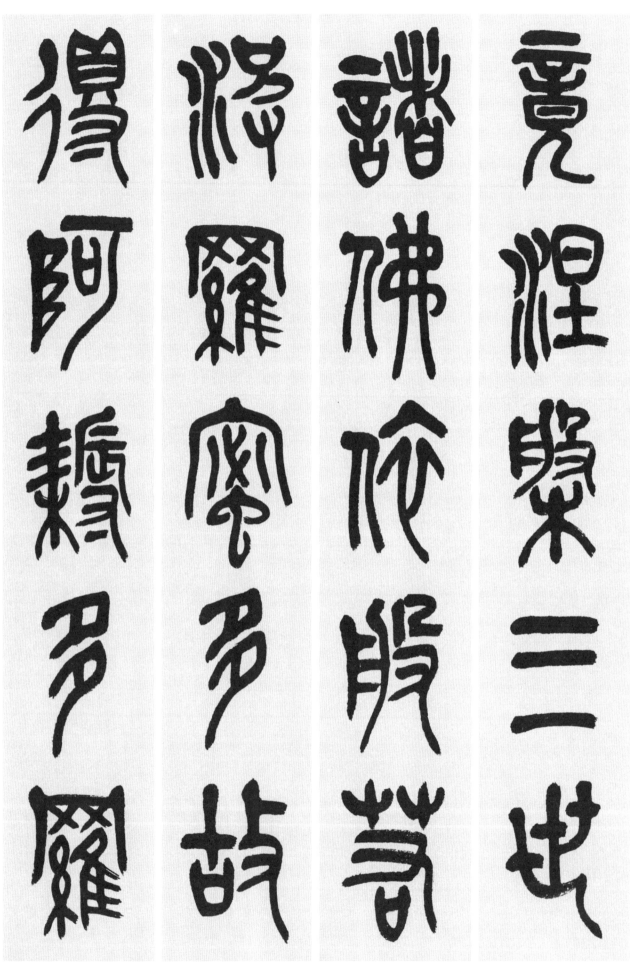

竟 다할 경　　涅 개흙 열　　槃 쟁반 반　　三 석 삼　　世 대 세　　諸 모든 제　　佛 부처 불
依 의지할 의　　般 돌 반　　若 같을 약　　波 물결 파　　羅 새그물 라　　蜜 꿀 밀　　多 많을 다
故 옛 고　　　得 얻을 득　　阿 언덕 아　　耨 김맬 누　　多 많을 다　　羅 새그물 라

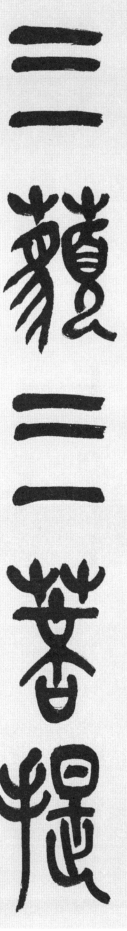

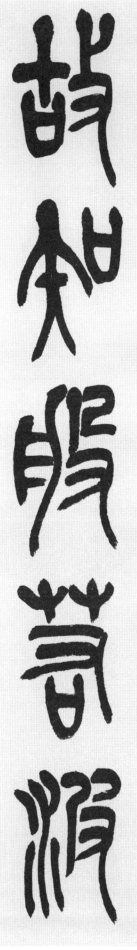

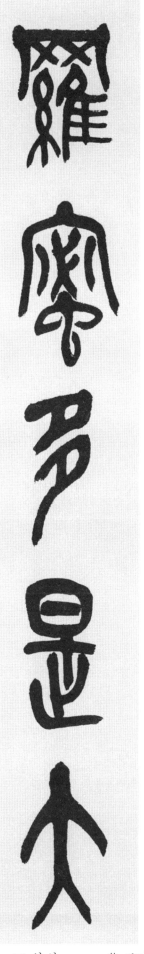

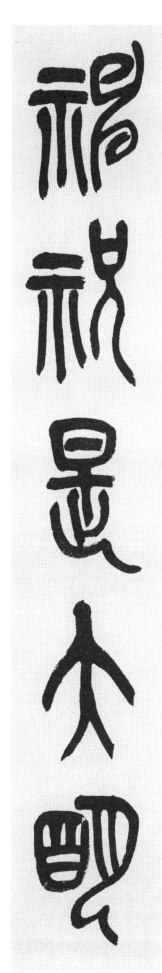

三 석삼　　　藐 아득할 막　　三 석삼　　　菩 보리보　　　提 끌제　　　故 옛고　　　　知 알지
般 돌반　　　若 같을 약　　波 물결 파　　羅 새그물 라　蜜 꿀밀　　　多 많을 다　　是 옳을 시
大 큰대　　　神 귀신 신　　呪 빌주　　　是 옳을 시　　大 큰대　　　明 밝을 명

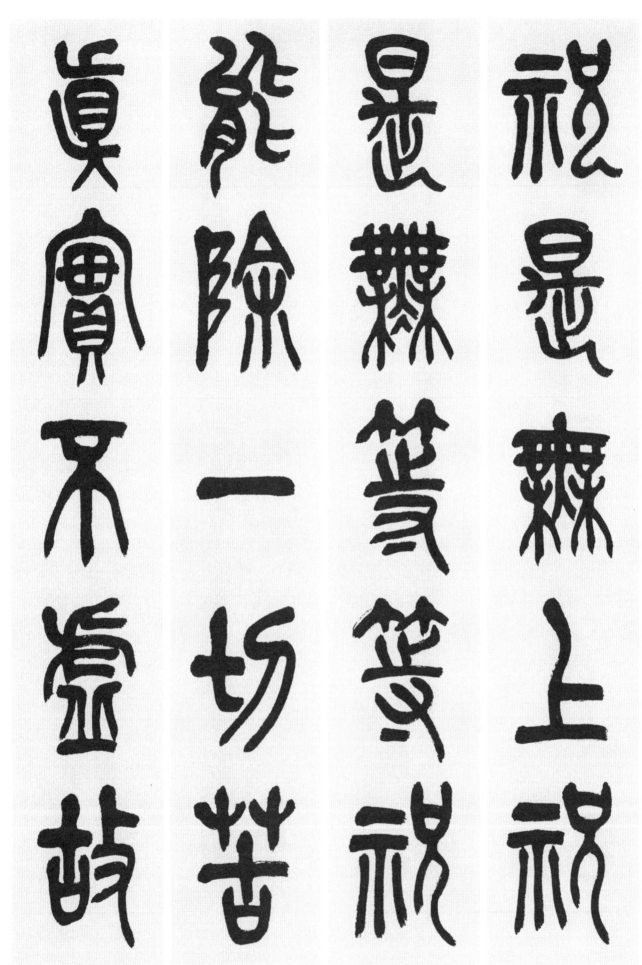

呪 빌주　　是 옳을 시　　無 없을무　　上 위상　　呪 빌주　　是 옳을 시　　無 없을무
等 가지런할 등　等 가지런할 등　呪 빌주　　能 능할 능　除 섬돌 제　一 한 일　　切 온통 체
苦 쓸고　　眞 참 진　　實 열매실　　不 아닐 불　虛 빌 허　　故 옛고

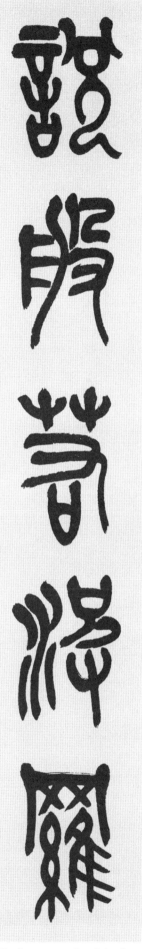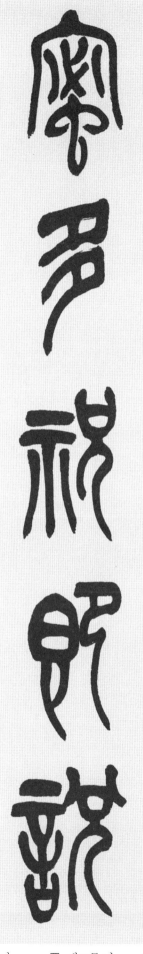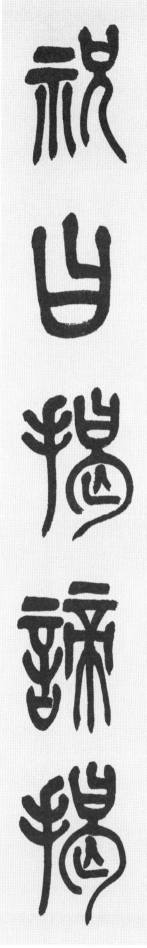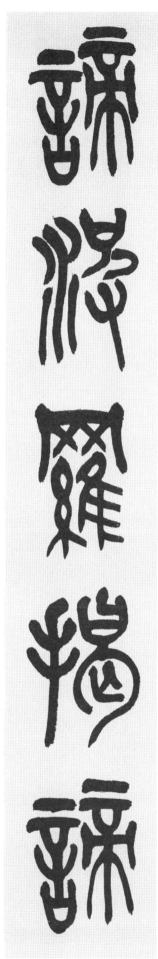

說 말씀 설 般 돌 반 若 같을 약 波 물결 파 羅 새그물 라 蜜 꿀 밀 多 많을 다
呪 빌 주 卽 곧 즉 說 말씀 설 呪 빌 주 曰 가로 왈 揭 들 게 諦 살필 체
揭 들 게 諦 살필 체 波 물결 파 羅 새그물 라 揭 들 게 諦 살필 체
 羅 새그물 라

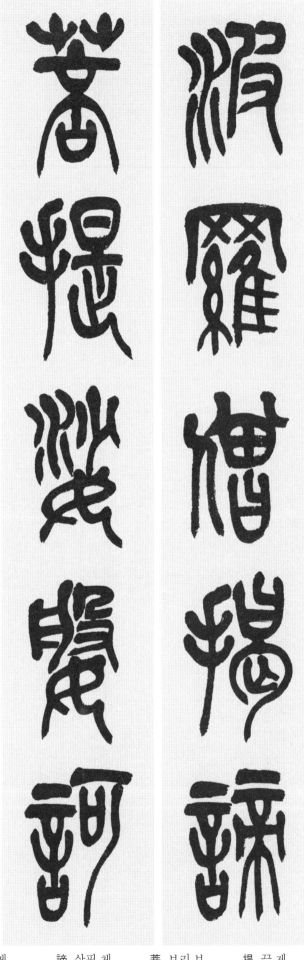

波 물결 파　　羅 새그물 라　　僧 중 승　　　揭 들 게　　諦 살필 체　　菩 보리 보　　提 끌 제
薩 보살 살　　婆 할미 파　　訶 꾸짖을 가

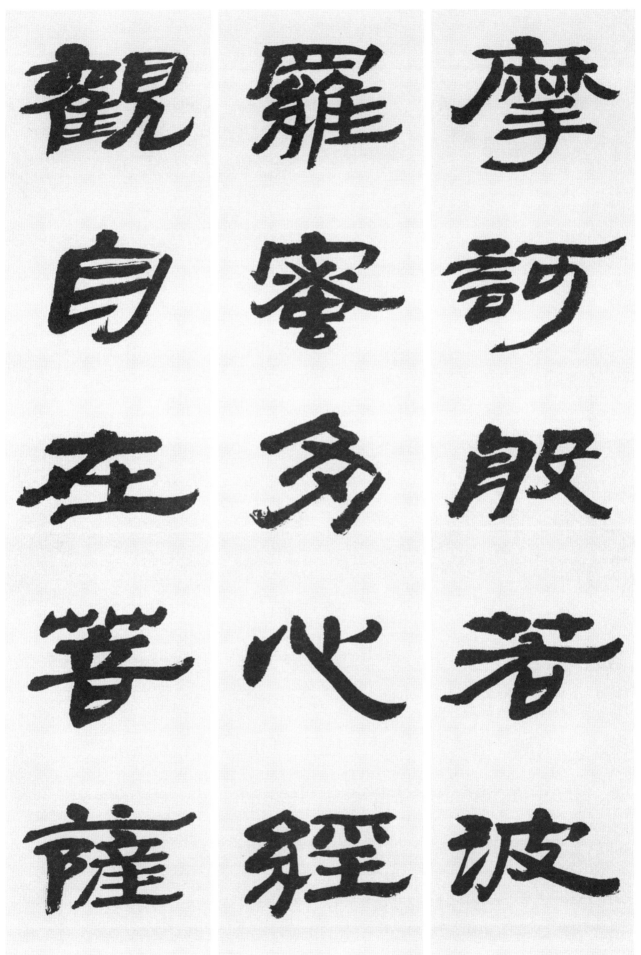

摩 갈 마
羅 새그물 라
觀 볼 관

訶 꾸짖을 가(하)
蜜 꿀 밀
自 스스로 자

般 돌 반
多 많을 다
在 있을 재

若 같을 약(야)
心 마음 심
菩 보리 보

波 물결 파(바)
經 날 경
薩 보살 살

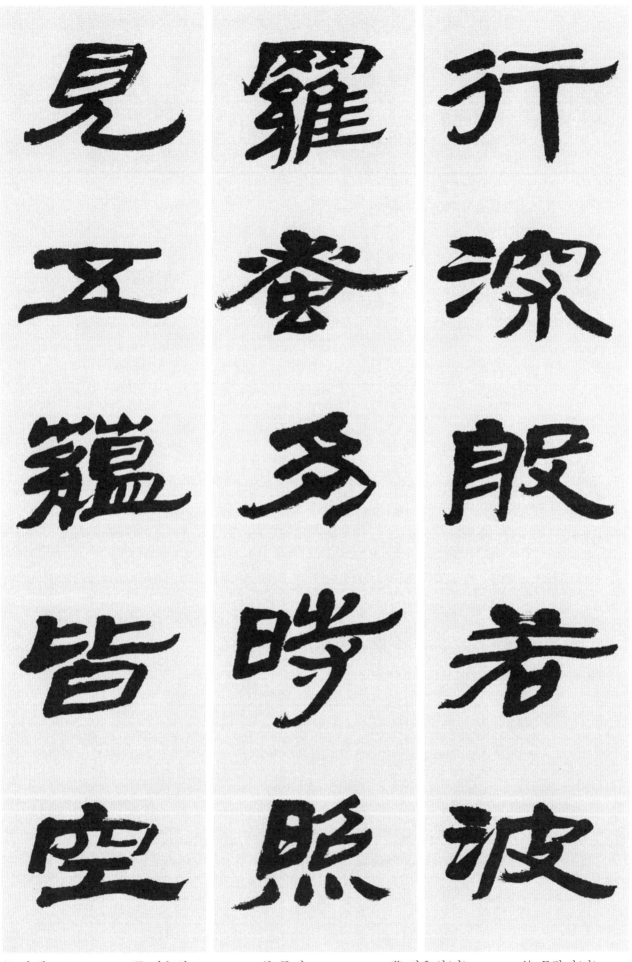

行 갈 행	深 깊을 심	般 돌 반
羅 새그물 라	蜜 꿀 밀	多 많을 다
見 볼 견	五 다섯 오	蘊 쌓을 온

若 같을 약(야)	波 물결 파(바)
時 때 시	照 비출 조
皆 다 개	空 빌 공

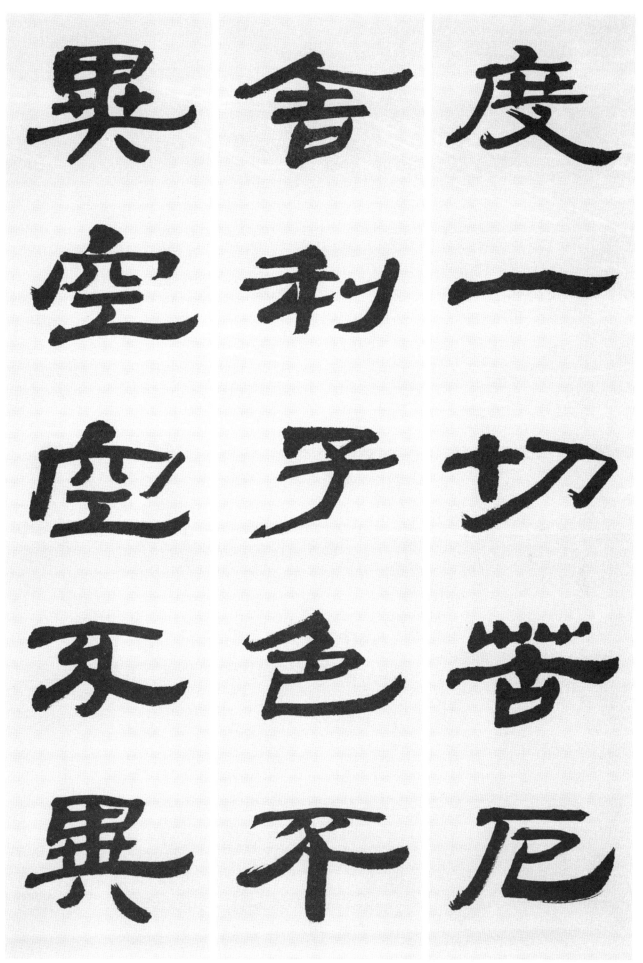

度 법도도　　　一 한일　　　切 온통체　　苦 쓸고　　厄 액액
舍 집사　　　利 날카로울리　子 아들자　　色 빛색　　不 아닐불
異 다를이　　　空 빌공　　　空 빌공　　　不 아닐불　異 다를이

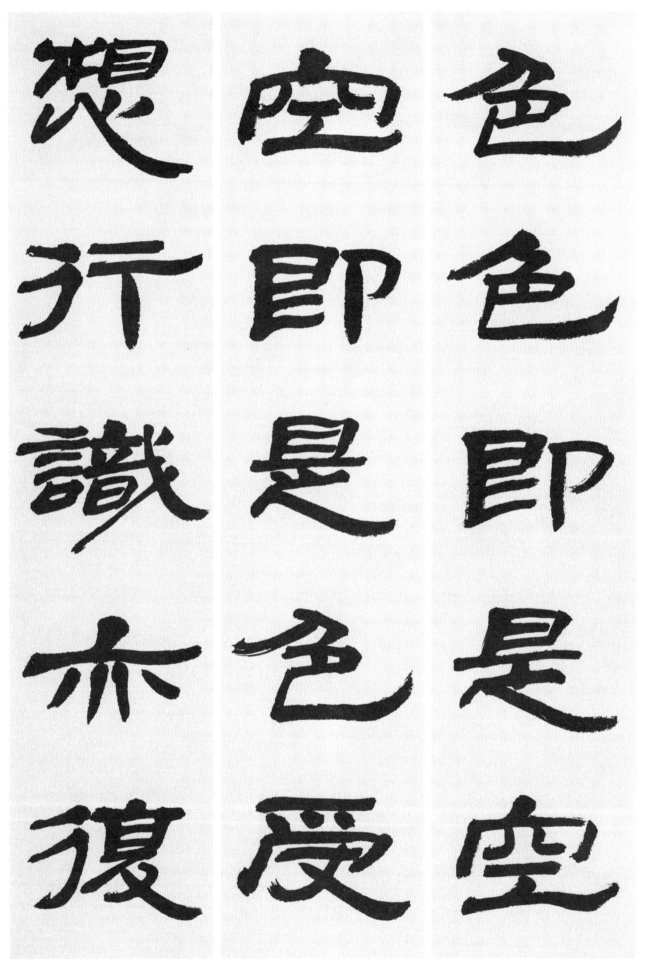

想 行 識 亦 復 / 空 即 是 色 受 / 色 色 即 是 空

色 빛 색
空 빌 공
想 생각할 상

色 빛 색
卽 곧 즉
行 갈 행

卽 곧 즉
是 옳을 시
識 알 식

是 옳을 시
色 빛 색
亦 또 역

空 빌 공
受 받을 수
復 다시 부

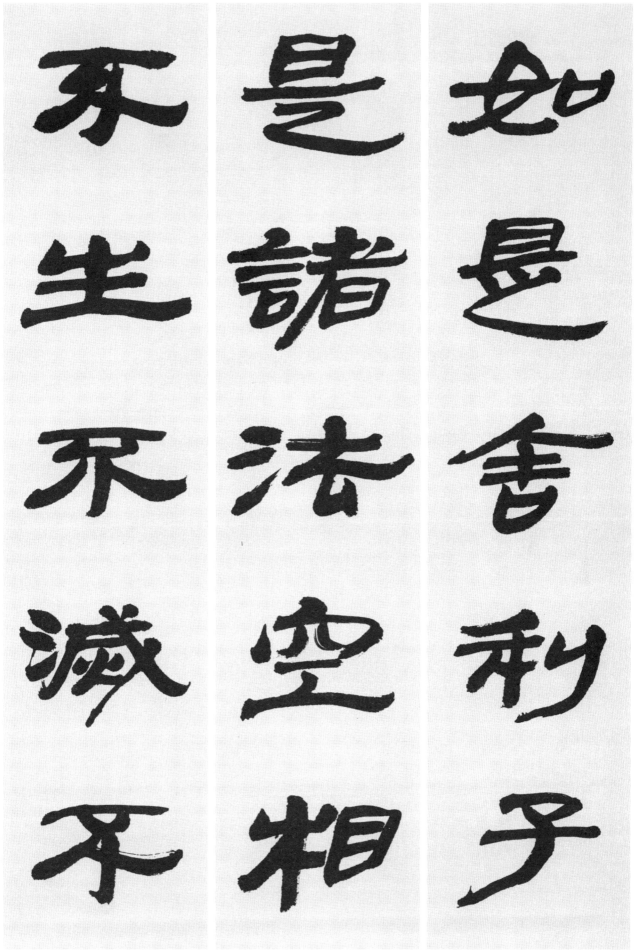

如 같을 여	是 옳을 시	舍 집 사	利 날카로울 리	子 아들 자
是 옳을 시	諸 모든 제	法 법 법	空 빌 공	相 서로 상
不 아닐 불	生 날 생	不 아닐 불	滅 멸망할 멸	不 아닐 불

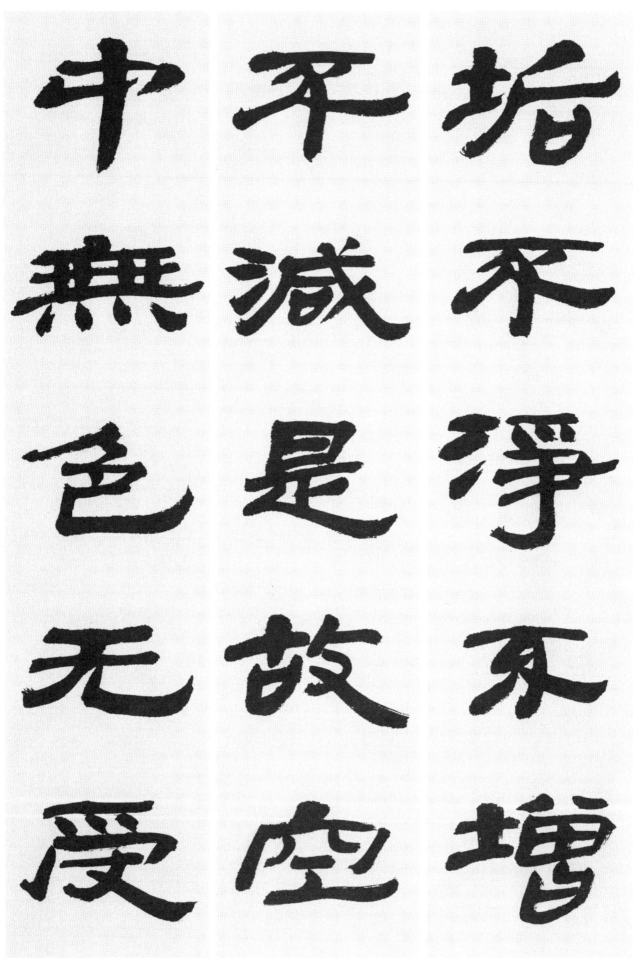

垢 때구
不 아닐불
中 가운데중

不 아닐부
減 덜감
無 없을무

淨 깨끗할정
是 옳을시
色 빛색

不 아닐부
故 옛고
無 없을무

增 불을증
空 빌공
受 받을수

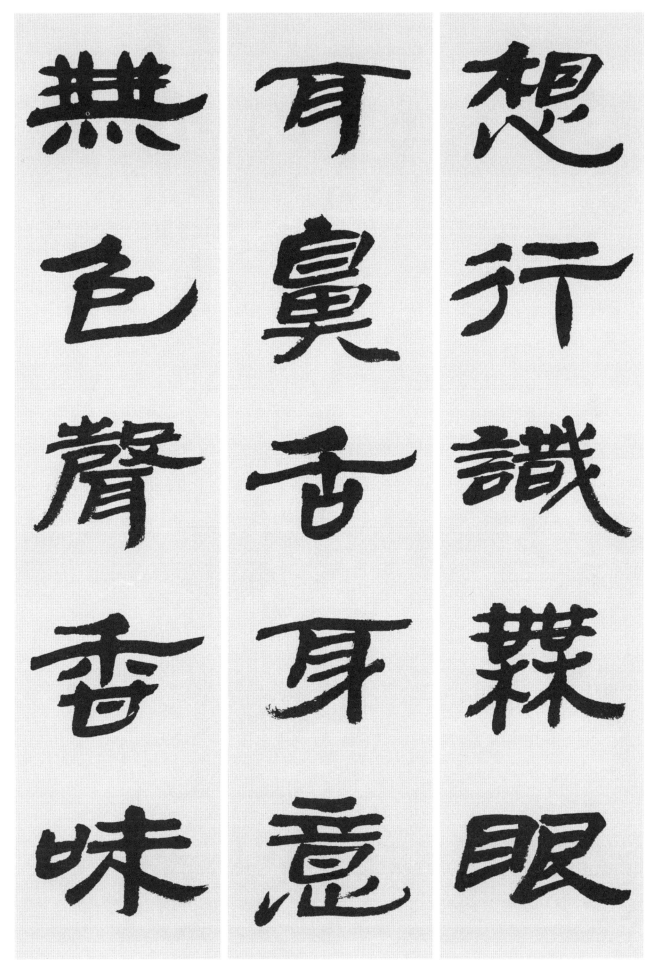

想 생각할 상	行 갈 행	識 알 식	無 없을 무	眼 눈 안
耳 귀 이	鼻 코 비	舌 혀 설	身 몸 신	意 뜻 의
無 없을 무	色 빛 색	聲 소리 성	香 향기 향	味 맛 미

觸　法　無　眼　界
乃　至　無　意　識
界　無　無　明　亦

觸 닿을 촉　　法 법 법　　無 없을 무　　眼 눈 안　　界 지경 계
乃 이에 내　　至 이를 지　　無 없을 무　　意 뜻 의　　識 알 식
界 지경 계　　無 없을 무　　無 없을 무　　明 밝을 명　　亦 또 역

無 없을 무	無 없을 무	明 밝을 명	盡 다될 진	乃 이에 내
至 이를 지	無 없을 무	老 늙은이 로	死 죽을 사	亦 또 역
無 없을 무	老 늙은이 로	死 죽을 사	盡 다될 진	無 없을 무

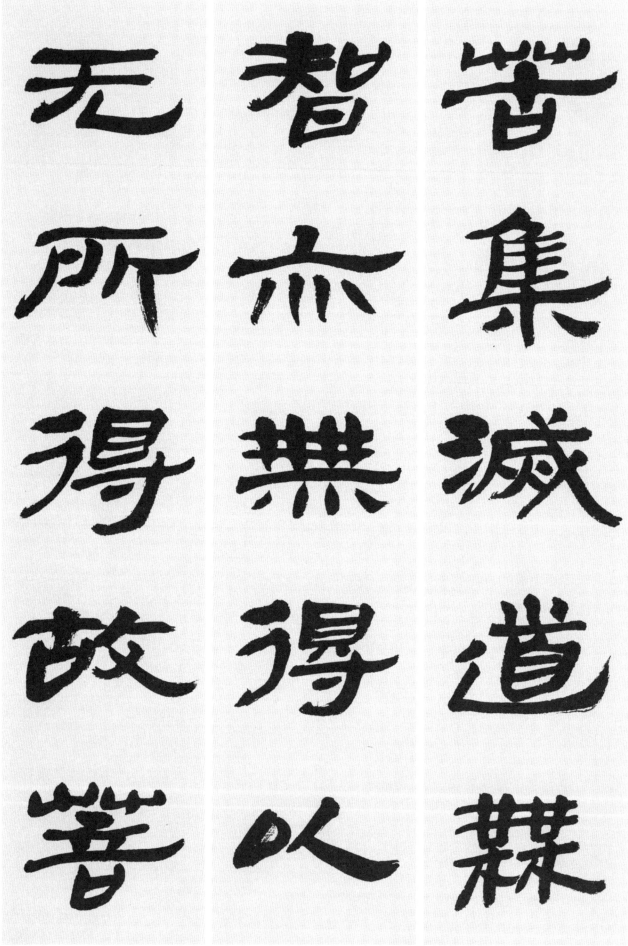

苦 쓸고	集 모일 집	滅 멸망할 멸	道 길 도	無 없을 무	
智 슬기 지	亦 또 역	無 없을 무	得 얻을 득	以 써 이	
無 없을 무	所 바 소	得 얻을 득	故 옛 고	菩 보리 보	

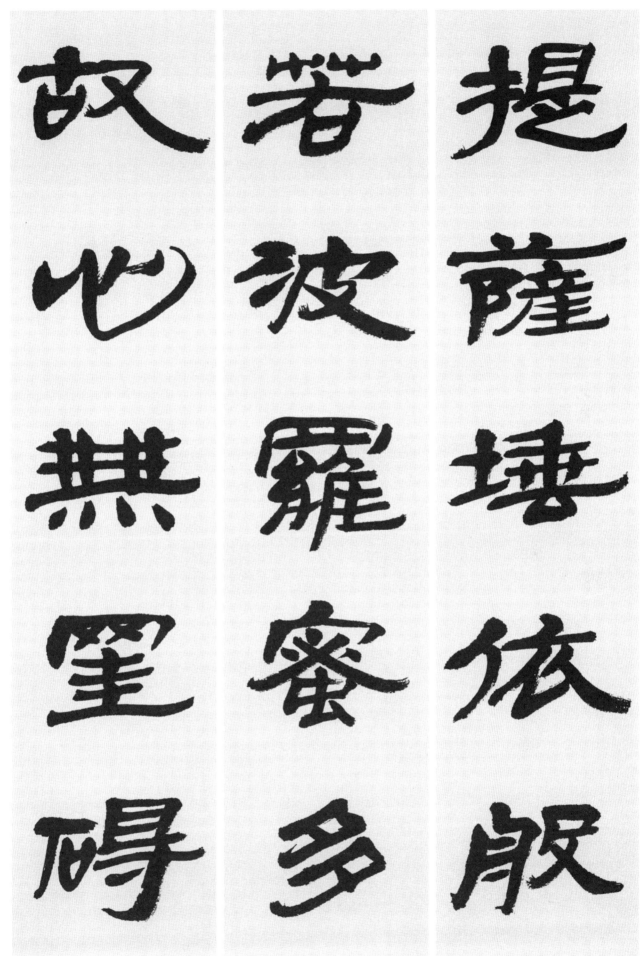

提 끌 제	薩 보살 살	埵 언덕 타	依 의지할 의	般 돌 반	
若 같을 약	波 물결 파	羅 새그물 라	蜜 꿀 밀	多 많을 다	
故 옛 고	心 마음 심	無 없을 무	罣 걸 괘	碍 거리낄 애	

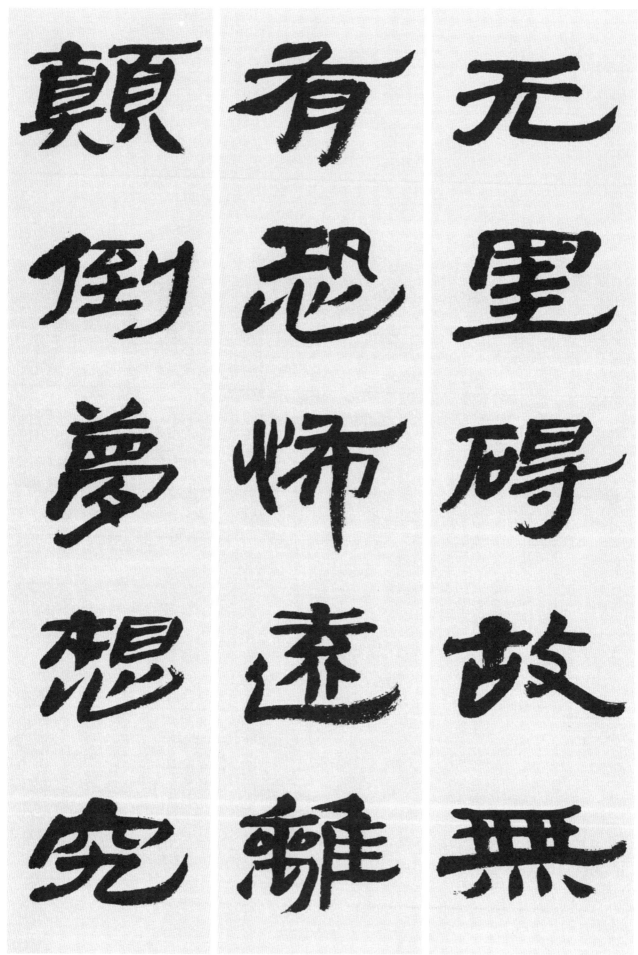

無 없을 무	罣 걸 괘	碍 거리낄 애	故 옛 고	無 없을 무	
有 있을 유	恐 두려울 공	怖 두려워할 포	遠 멀 원	離 떼놓을 리	
顚 꼭대기 전	倒 넘어질 도	夢 꿈 몽	想 생각할 상	究 궁구할 구	

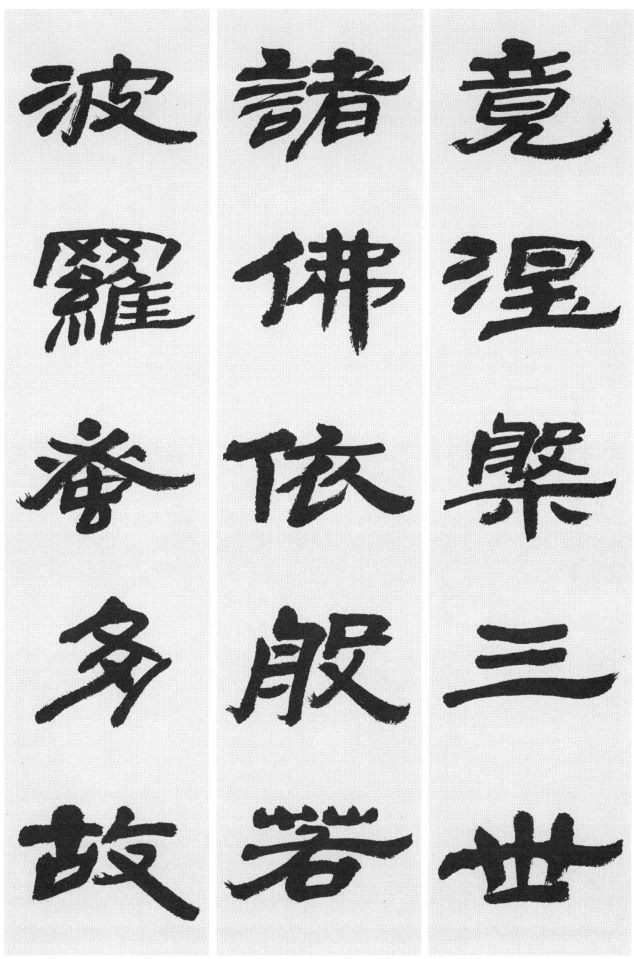

竟 다할 경　涅 개흙 열　槃 쟁반 반　三 석 삼　世 대 세
諸 모든 제　佛 부처 불　依 의지할 의　般 돌 반　若 같을 약
波 물결 파　羅 새그물 라　蜜 꿀 밀　多 많을 다　故 옛 고

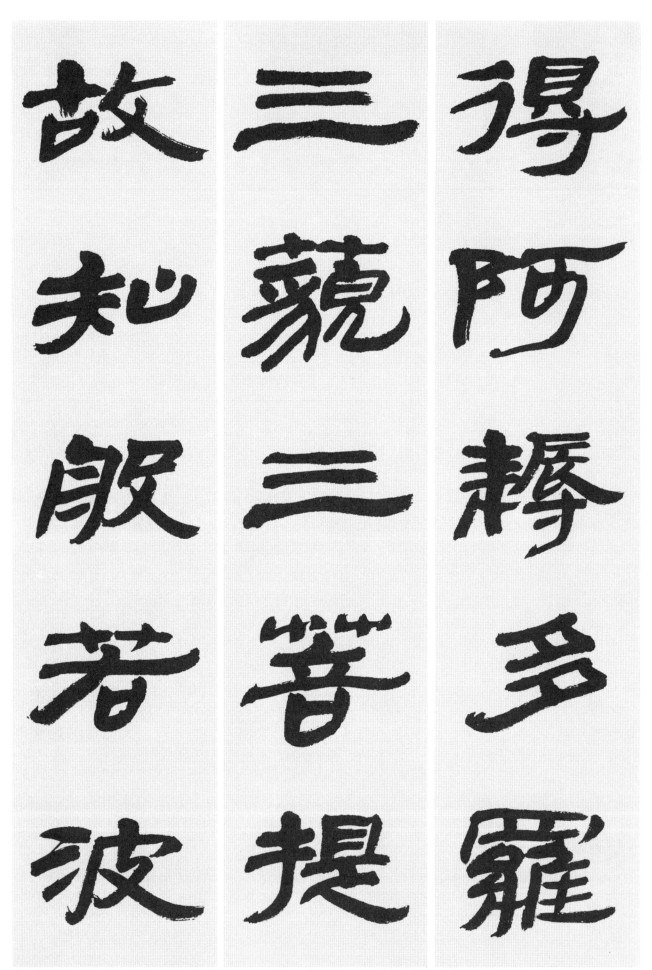

得 阿 耨 多 羅
三 藐 三 菩 提
故 知 般 若 波

得 얻을 득
三 석 삼
故 옛 고

阿 언덕 아
藐 아득할 막
知 알 지

耨 김맬 누
三 석 삼
般 돌 반

多 많을 다
菩 보리 보
若 같을 약

羅 새그물 라
提 끌 제
波 물결 파

呪　羅　神
是　蜜　呪
燕　多　是
上　是　大
呪　大　明

羅 새그물 라　　蜜 꿀 밀　　　多 많을 다　　是 옳을 시　　大 큰 대
神 귀신 신　　　呪 빌 주　　　是 옳을 시　　大 큰 대　　明 밝을 명
呪 빌 주　　　　是 옳을 시　　無 없을 무　　上 위 상　　呪 빌 주

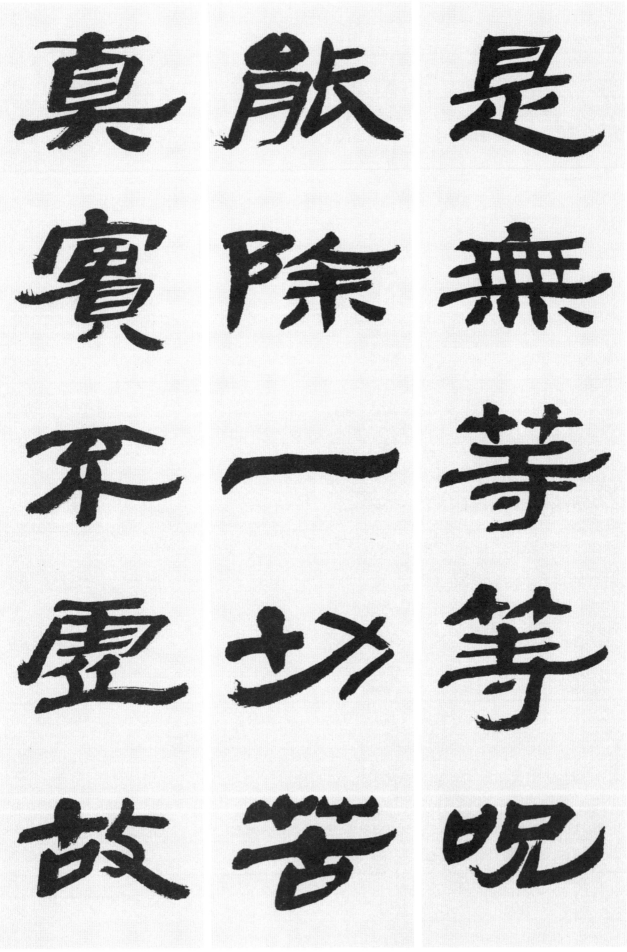

是 옳을 시
能 능할 능
眞 참 진

無 없을 무
除 섬돌 제
實 열매 실

等 가지런할 등
一 한 일
不 아닐 불

等 가지런할 등
切 온통 체
虛 빌 허

呪 빌 주
苦 쓸 고
故 옛 고

說 殷 若 波 羅
蜜 多 呪 卽 說
呪 曰 揭 諦 揭

說 말씀 설　般 돌 반
蜜 꿀 밀　多 많을 다
呪 빌 주　曰 가로 왈

若 같을 약　波 물결 파　羅 새그물 라
呪 빌 주　卽 곧 즉　說 말씀 설
揭 들 게　諦 살필 체　揭 들 게

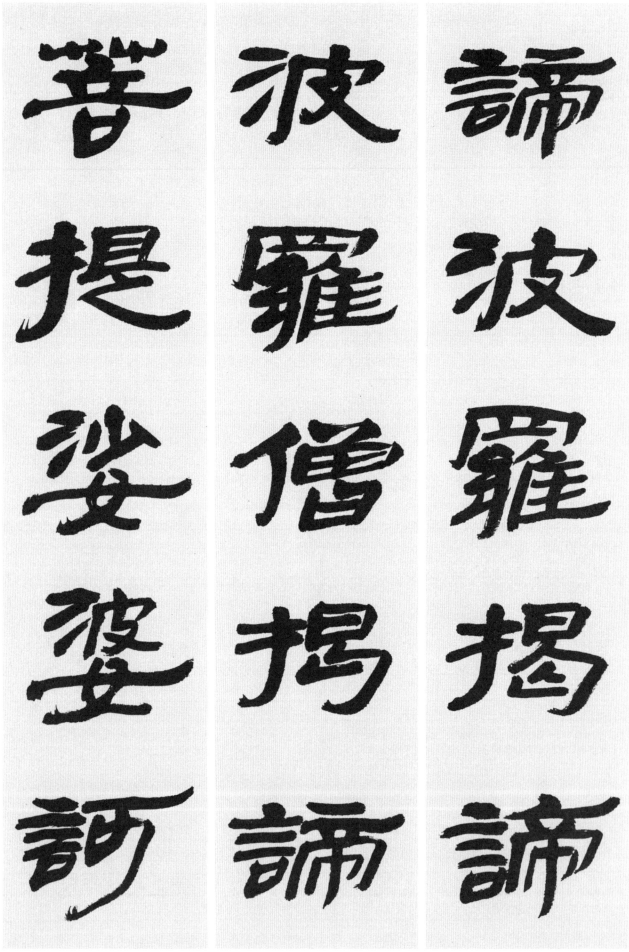

諦 살필 체　　　　波 물결 파　　　　　羅 새그물 라　　　揭 들 게　　　　諦 살필 체
波 물결 파　　　　羅 새그물 라　　　　僧 중 승　　　　揭 들 게　　　　諦 살필 체
菩 보리 보　　　　提 끌 제　　　　　　薩 보살 살　　　婆 할미 파　　　訶 꾸짖을 가

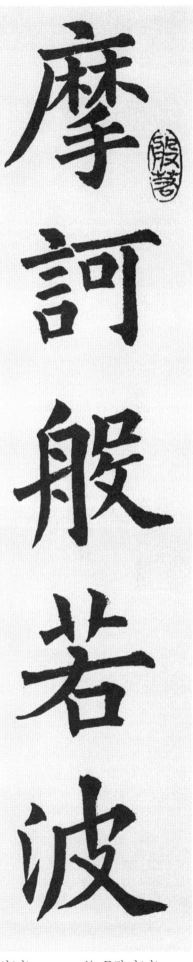

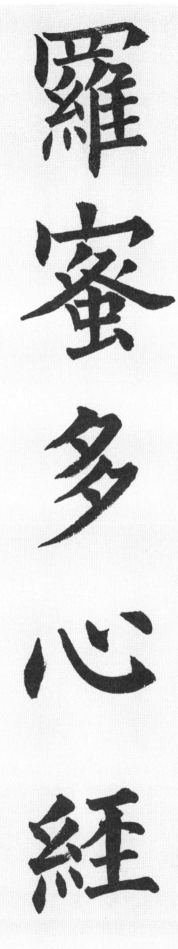

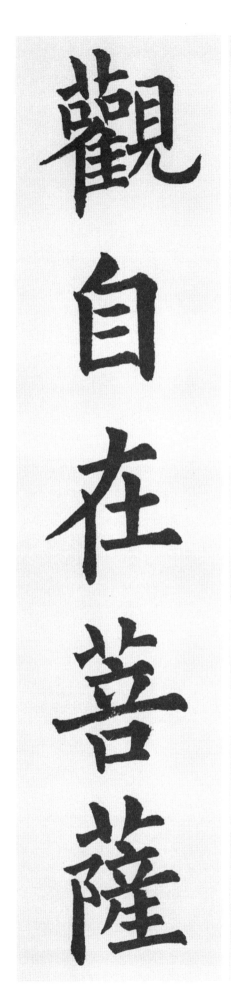

摩 갈 마 訶 꾸짖을 가(하) 般 돌 반 若 같을 약(야) 波 물결 파(바)
羅 새그물 라 蜜 꿀 밀 多 많을 다 心 마음 심 經 날 경
觀 볼 관 自 스스로 자 在 있을 재 菩 보리 보 薩 보살 살

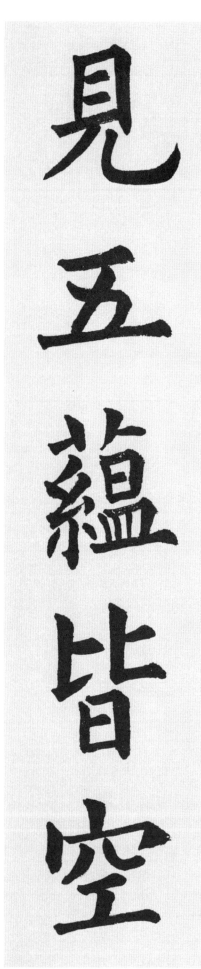

般若波羅蜜多心經

行深般若波羅蜜多時照見五蘊皆空

行 갈 행	深 깊을 심	般 돌 반
羅 새그물 라	蜜 꿀 밀	多 많을 다
見 볼 견	五 다섯 오	蘊 쌓을 온

若 같을 약(야)	波 물결 파(바)
時 때 시	照 비출 조
皆 다 개	空 빌 공

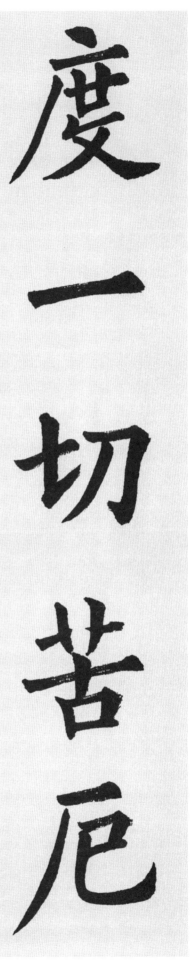

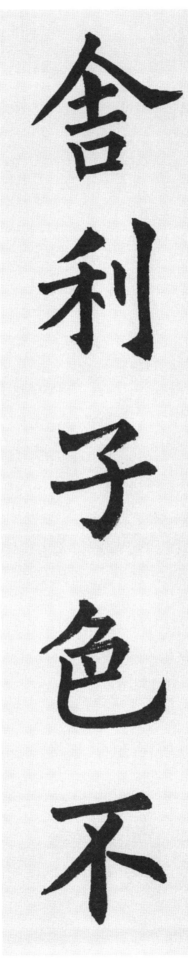

度 一 切 苦 厄
舍 利 子 色 不
異 空 空 不 異

度 법도 도
舍 집 사
異 다를 이

一 한 일
利 날카로울 리
空 빌 공

切 온통 체
子 아들 자
空 빌 공

苦 쓸 고
色 빛 색
不 아닐 불

厄 액 액
不 아닐 불
異 다를 이

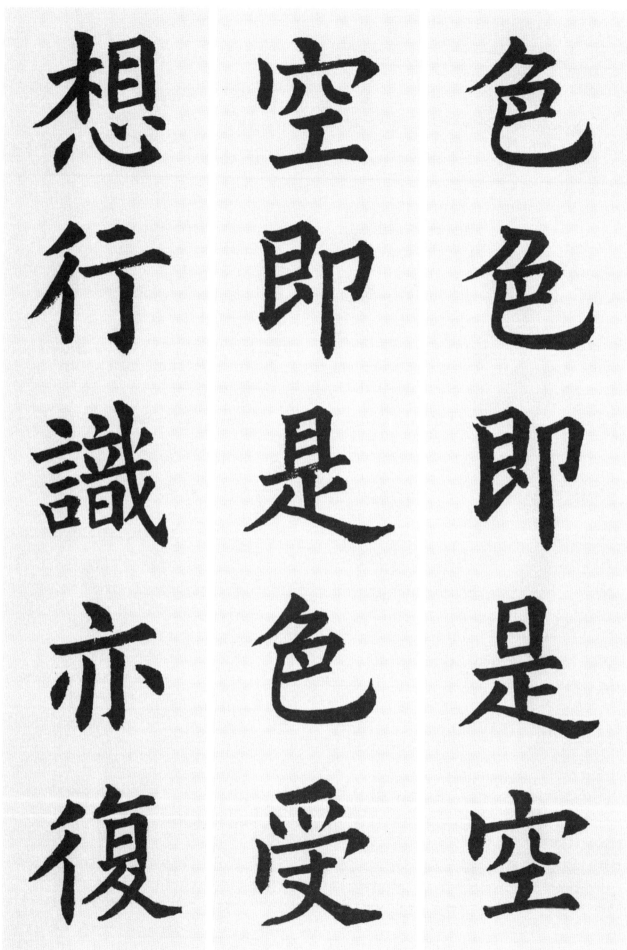

色即是空
空即是色受
想行識亦復

色 빛색　　空 빌공　　卽 곤즉　　是 옳을시　　空 빌공
空 빌공　　卽 곤즉　　是 옳을시　　色 빛색　　受 받을수
想 생각할상　行 갈행　　識 알식　　亦 또역　　復 다시부

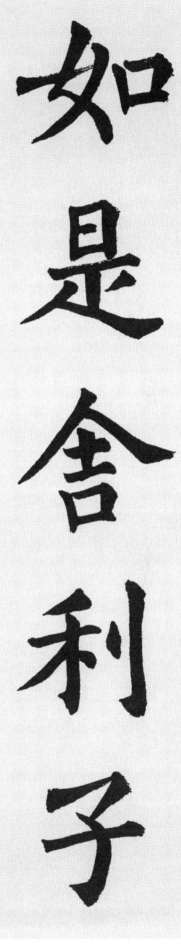

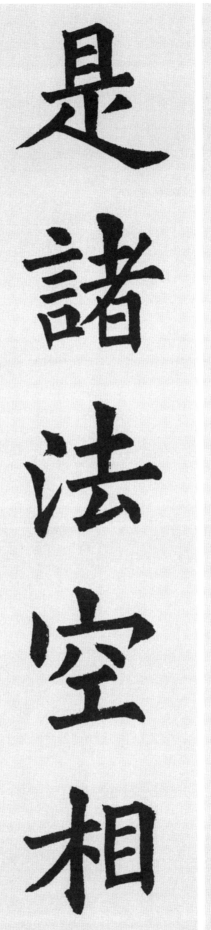

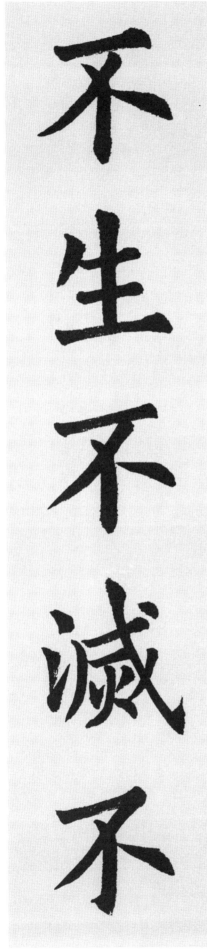

如 같을 여
是 옳을 시
不 아닐 불

是 옳을 시
諸 모든 제
生 날 생

舍 집 사
法 법 법
不 아닐 불

利 날카로울 리
空 빌 공
滅 멸망할 멸

子 아들 자
相 서로 상
不 아닐 불

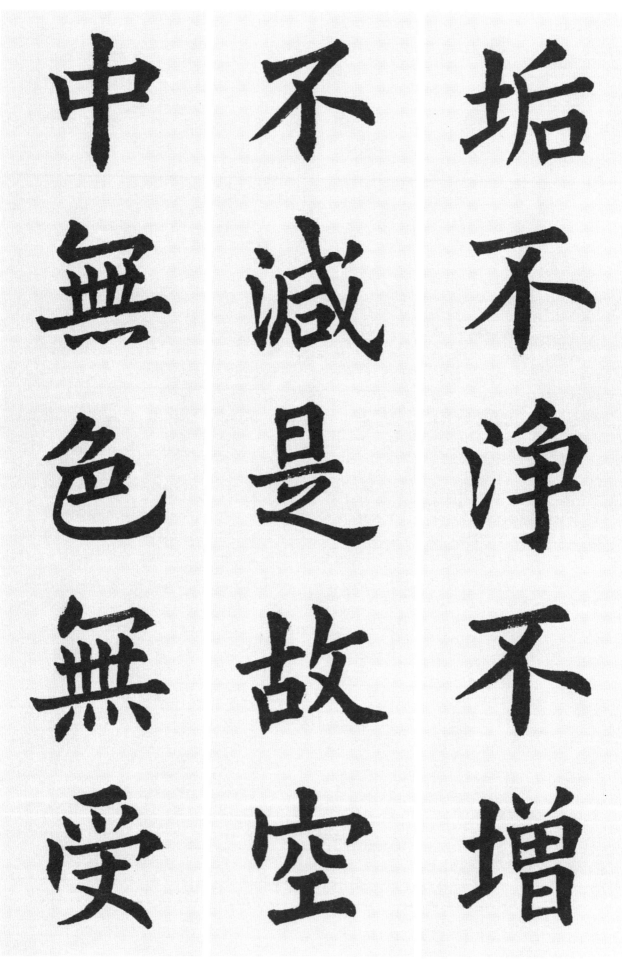

垢 때 구
不 아닐 불
中 가운데 중

不 아닐 부
減 덜 감
無 없을 무

淨 깨끗할 정
是 옳을 시
色 빛 색

不 아닐 부
故 옛 고
無 없을 무

增 불을 증
空 빌 공
受 받을 수

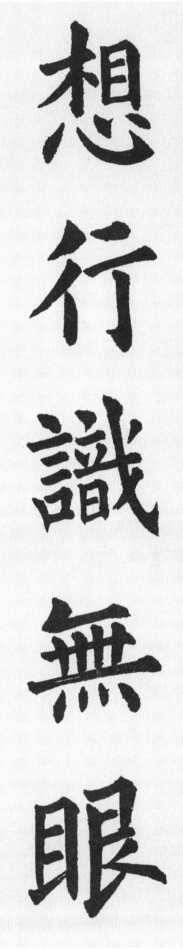

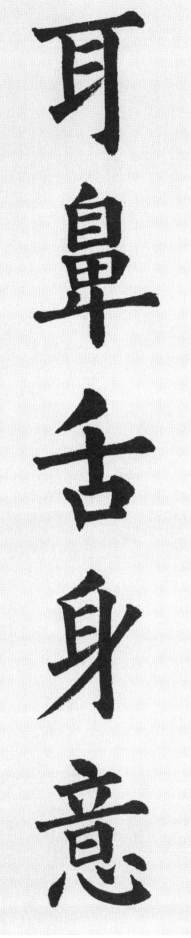

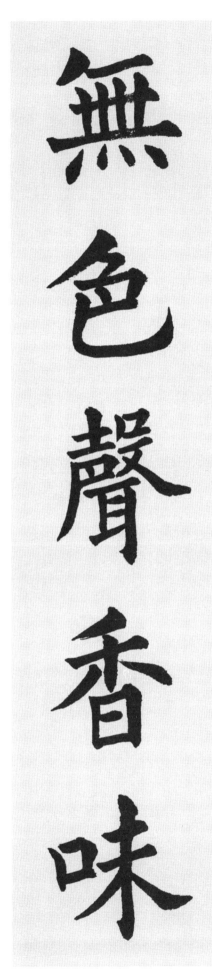

想 생각할 상	行 갈 행	識 알 식	無 없을 무	眼 눈 안
耳 귀 이	鼻 코 비	舌 혀 설	身 몸 신	意 뜻 의
無 없을 무	色 빛 색	聲 소리 성	香 향기 향	味 맛 미

觸法無眼界乃至無意識界無無明亦

觸 닿을 촉　　法 법 법　　無 없을 무　　眼 눈 안　　界 지경 계
乃 이에 내　　至 이를 지　　無 없을 무　　意 뜻 의　　識 알 식
界 지경 계　　無 없을 무　　無 없을 무　　明 밝을 명　　亦 또 역

無 없을 무　　無 없을 무　　明 밝을 명　　盡 다될 진　　乃 이에 내
至 이를 지　　無 없을 무　　老 늙은이 로　　死 죽을 사　　亦 또 역
無 없을 무　　老 늙은이 로　　死 죽을 사　　盡 다될 진　　無 없을 무

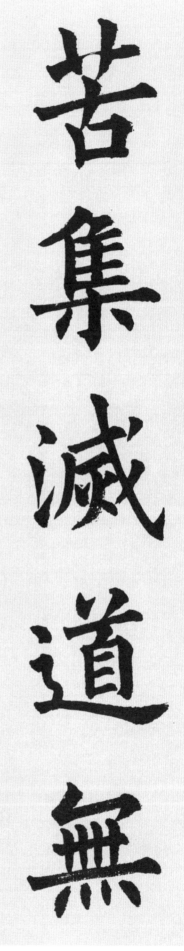

苦 쓸고
智 슬기 지
無 없을 무

集 모일 집
亦 또 역
所 바 소

滅 멸망할 멸
無 없을 무
得 얻을 득

道 길 도
得 얻을 득
故 옛 고

無 없을 무
以 써 이
菩 보리 보

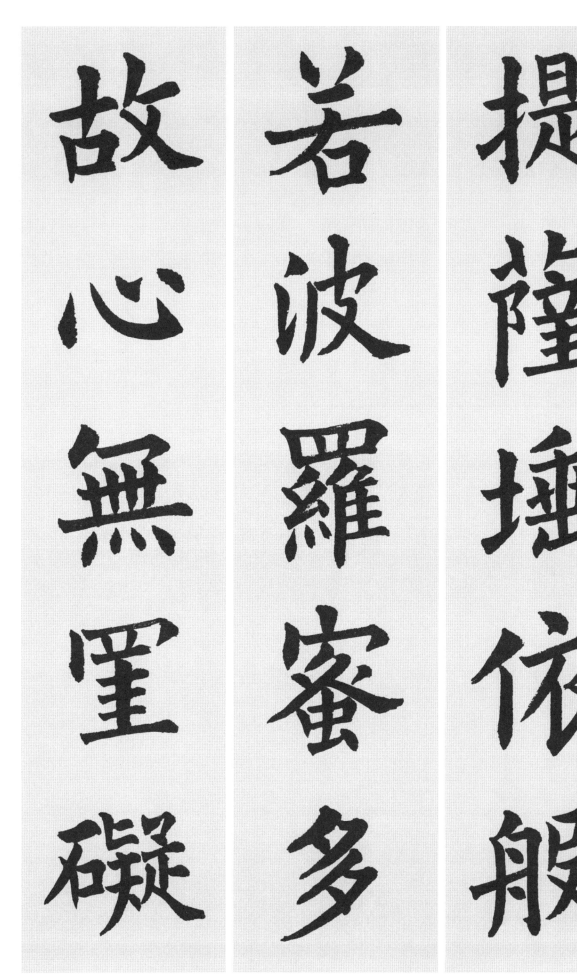

故心無罣礙

若波羅蜜多

提薩埵依般

<table>
<tr><td>提 끌 제</td><td>薩 보살 살</td><td>埵 언덕 타</td><td>依 의지할 의</td><td>般 돌 반</td></tr>
<tr><td>若 같을 약</td><td>波 물결 파</td><td>羅 새그물 라</td><td>蜜 꿀 밀</td><td>多 많을 다</td></tr>
<tr><td>故 옛 고</td><td>心 마음 심</td><td>無 없을 무</td><td>罣 걸 괘</td><td>礙 거리낄 애</td></tr>
</table>

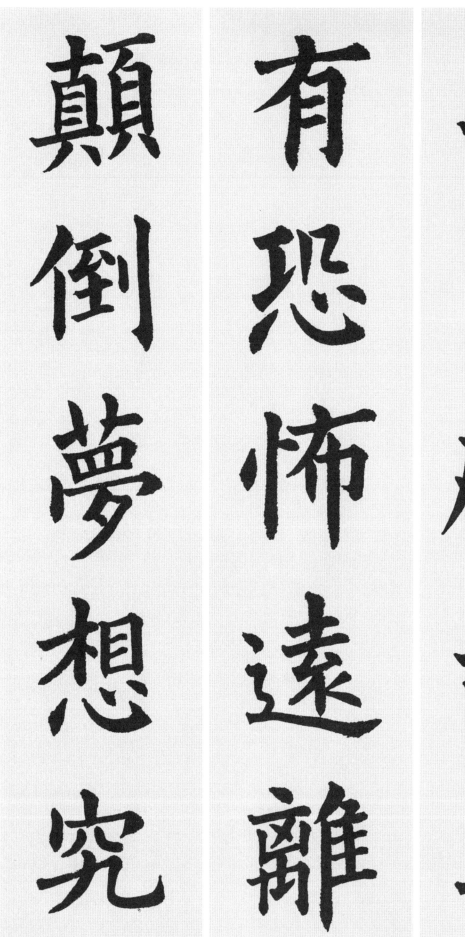

無 없을 무　　　罣 걸 괘
有 있을 유　　　恐 두려울 공
顚 꼭대기 전　　倒 넘어질 도

碍 거리낄 애　　故 옛 고　　　無 없을 무
怖 두려워할 포　遠 멀 원　　　離 떼놓을 리
夢 꿈 몽　　　　想 생각할 상　究 궁구할 구

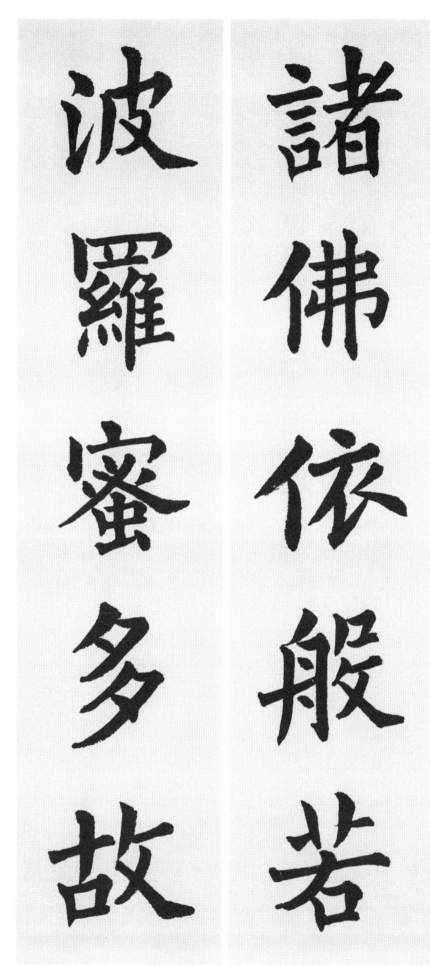

竟 涅 槃 三 世

諸 佛 依 般 若

波 羅 蜜 多 故

竟 다할 경　　涅 개흙 열　　槃 쟁반 반　　三 석 삼　　世 대 세
諸 모든 제　　佛 부처 불　　依 의지할 의　　般 돌 반　　若 같을 약
波 물결 파　　羅 새그물 라　　蜜 꿀 밀　　多 많을 다　　故 옛 고

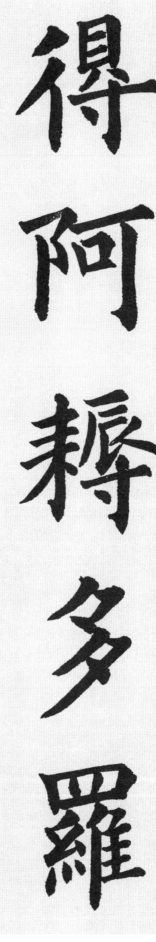

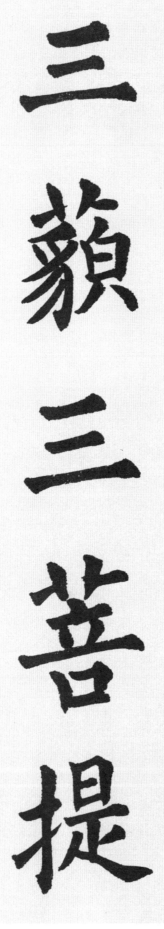

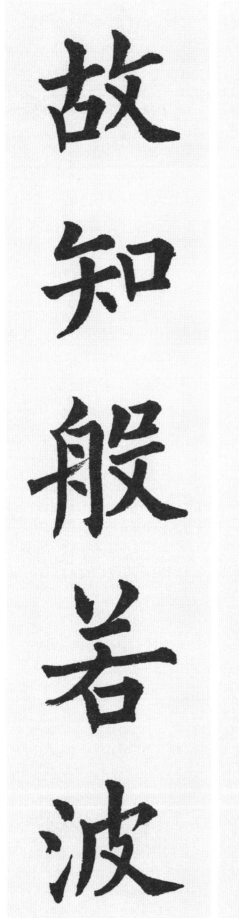

得 阿 耨 多 羅

三 藐 三 菩 提

故 知 般 若 波

得 얻을 득
三 석 삼
故 옛 고

阿 언덕 아
藐 아득할 막
知 알 지

耨 김맬 누
三 석 삼
般 돌 반

多 많을 다
菩 보리 보
若 같을 약

羅 새그물 라
提 끌 제
波 물결 파

呪是無上呪

神呪是大明

羅蜜多是大

羅 새그물 라
神 귀신 신
呪 빌 주

蜜 꿀 밀
呪 빌 주
是 옳을 시

多 많을 다
是 옳을 시
無 없을 무

是 옳을 시
大 큰 대
上 위 상

大 큰 대
明 밝을 명
呪 빌 주

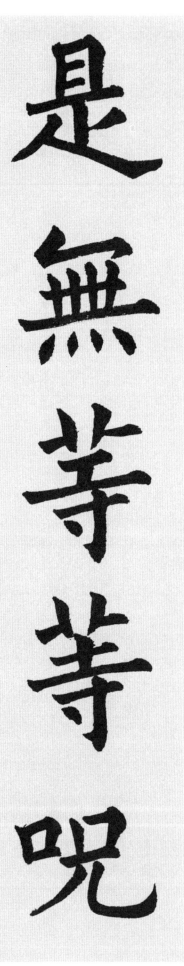

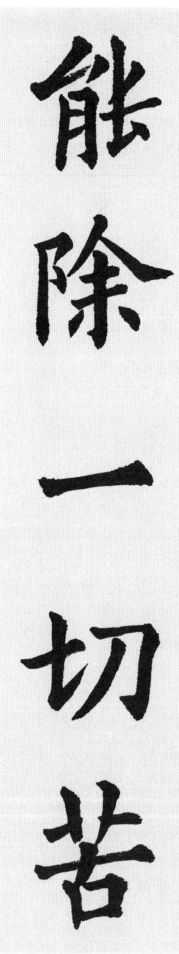

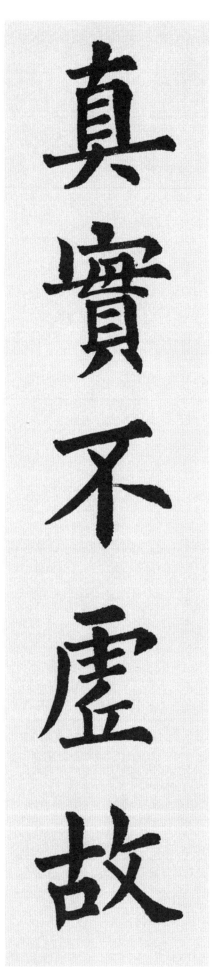

是 옳을 시	無 없을 무	等 가지런할 등	等 가지런할 등	呪 빌 주
能 능할 능	除 섬돌 제	一 한 일	切 온통 체	苦 쓸 고
眞 참 진	實 열매 실	不 아닐 불	虛 빌 허	故 옛 고

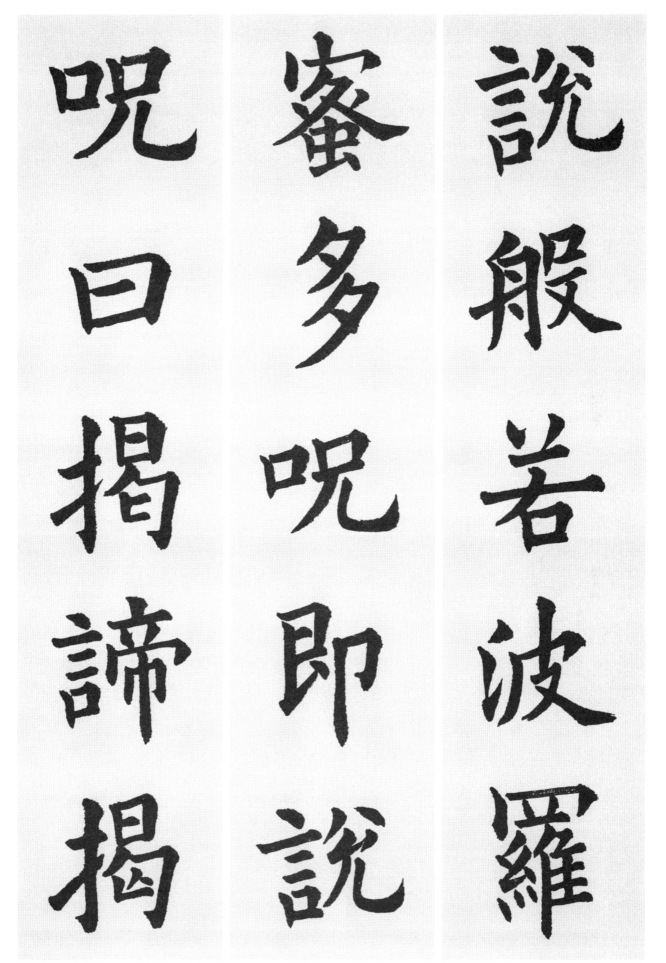

說 말씀 설
蜜 꿀 밀
呪 빌 주

般 돌 반
多 많을 다
曰 가로 왈

若 같을 약
呪 빌 주
揭 들 게

波 물결 파
卽 곧 즉
諦 살필 체

羅 새그물 라
說 말씀 설
揭 들 게

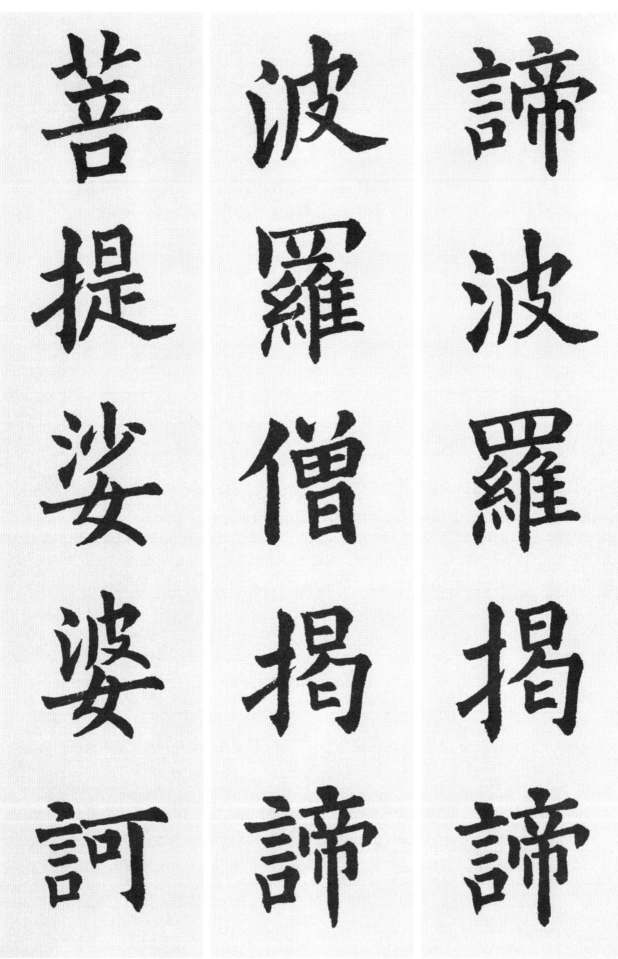

諦 살필 체　　　　波 물결 파
波 물결 파　　　　羅 새그물 라
菩 보리 보　　　　提 끌 제

羅 새그물 라　　　　揭 들 게　　　　諦 살필 체
僧 중 승　　　　揭 들 게　　　　諦 살필 체
薩 보살 살　　　　婆 할미 파　　　　訶 꾸짖을 가

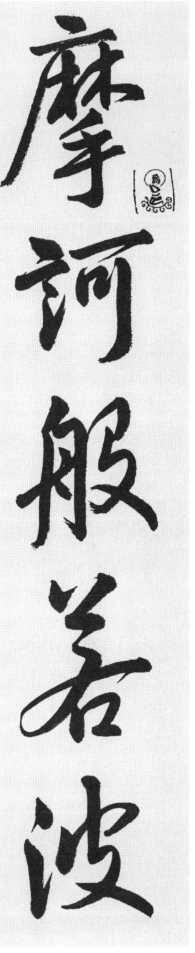

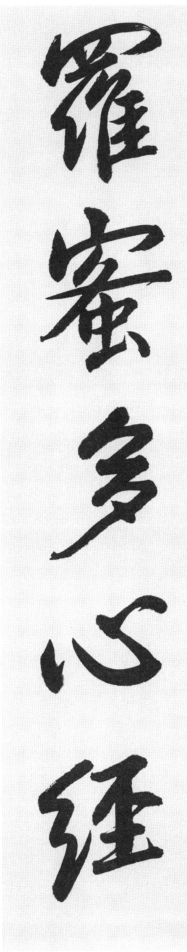

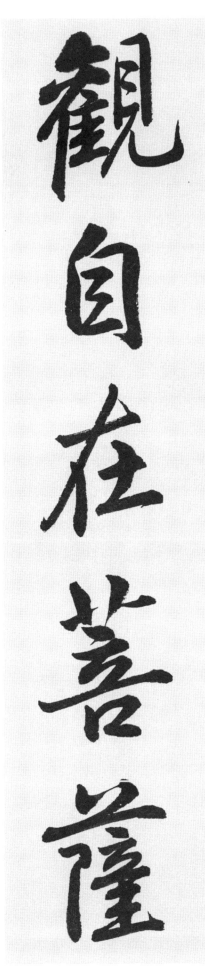

摩 갈 마 　　訶 꾸짖을 가(하) 　　般 돌 반 　　若 같을 약(야) 　　波 물결 파(바)
羅 새그물 라 　　蜜 꿀 밀 　　多 많을 다 　　心 마음 심 　　經 날 경
觀 볼 관 　　自 스스로 자 　　在 있을 재 　　菩 보리 보 　　薩 보살 살

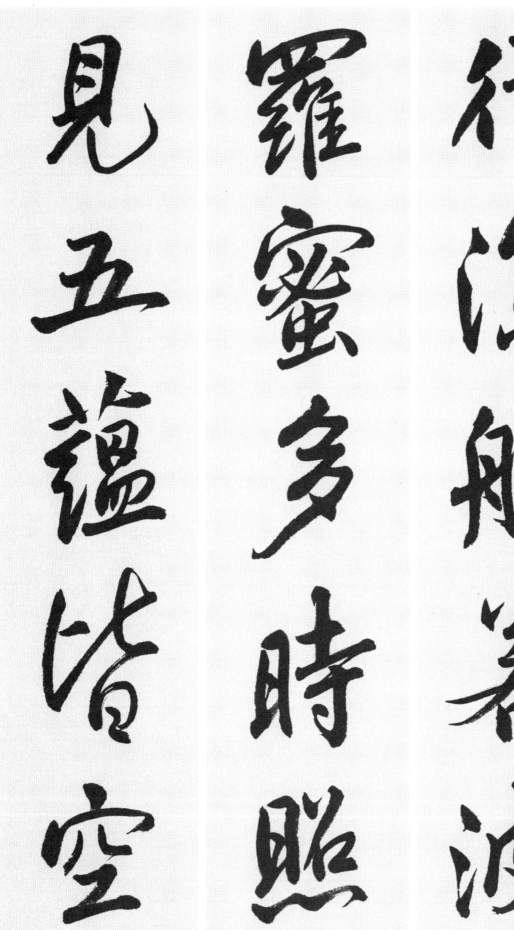

行深般若波
羅蜜多時照
見五蘊皆空

行 갈 행	深 깊을 심	般 돌반	若 같을 약(야)	波 물결 파(바)
羅 새그물 라	蜜 꿀 밀	多 많을다	時 때 시	照 비출 조
見 볼견	五 다섯 오	蘊 쌓을온	皆 다 개	空 빌공

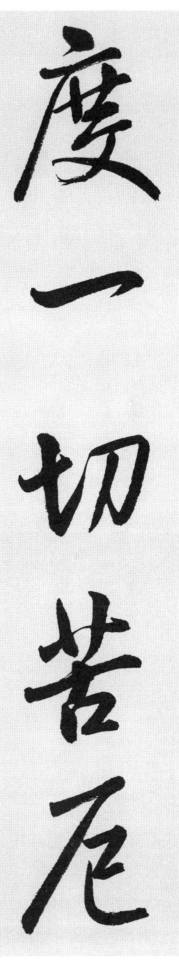

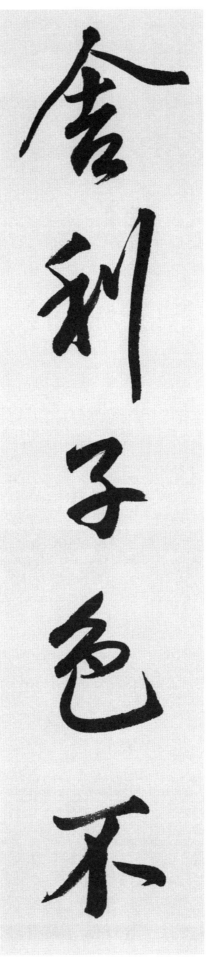

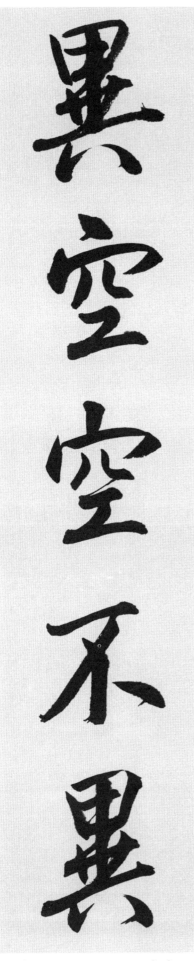

度 법도도
舍 집사
異 다를이

一 한일
利 날카로울 리
空 빌공

切 온통 체
子 아들자
空 빌공

苦 쓸고
色 빛색
不 아닐불

厄 액액
不 아닐불
異 다를이

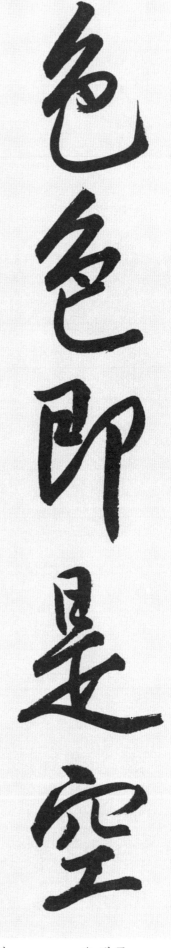

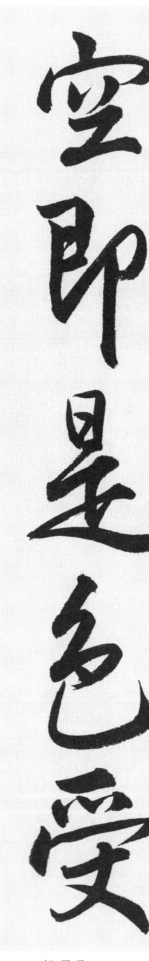

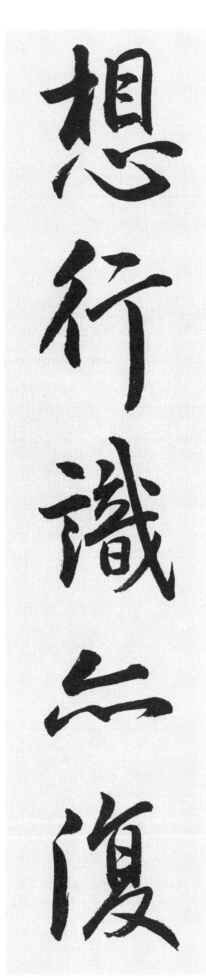

色 빛 색
空 빌 공
想 생각할 상

色 빛 색
卽 곧 즉
行 갈 행

卽 곧 즉
是 옳을 시
識 알 식

是 옳을 시
色 빛 색
亦 또 역

空 빌 공
受 받을 수
復 다시 부

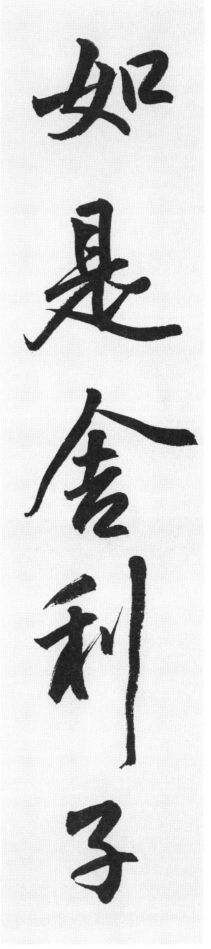

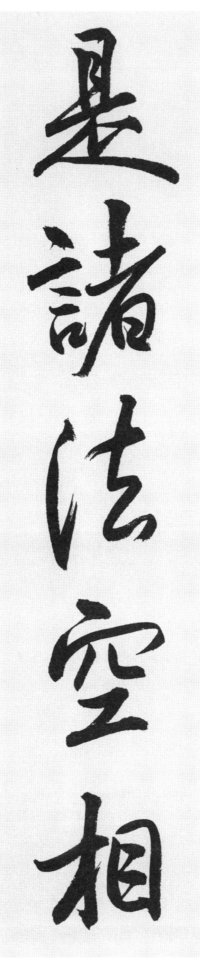

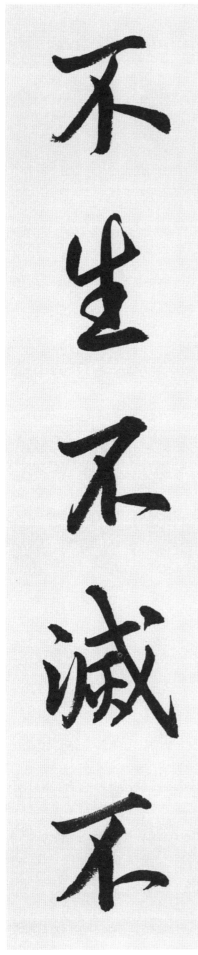

如 같을 여
是 옳을 시
不 아닐 불

是 옳을 시
諸 모든 제
生 날 생

舍 집 사
法 법 법
不 아닐 불

利 날카로울 리
空 빌 공
滅 멸망할 멸

子 아들 자
相 서로 상
不 아닐 불

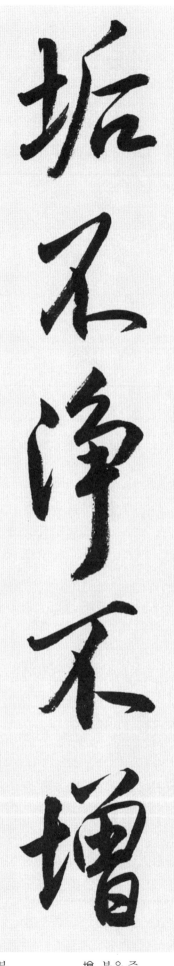

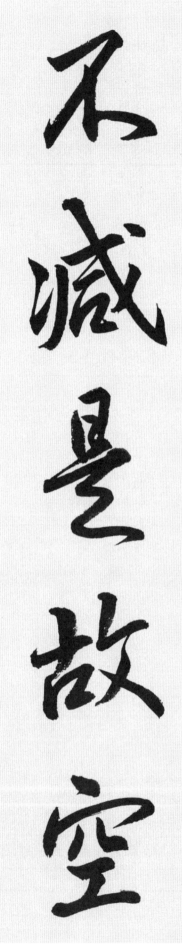

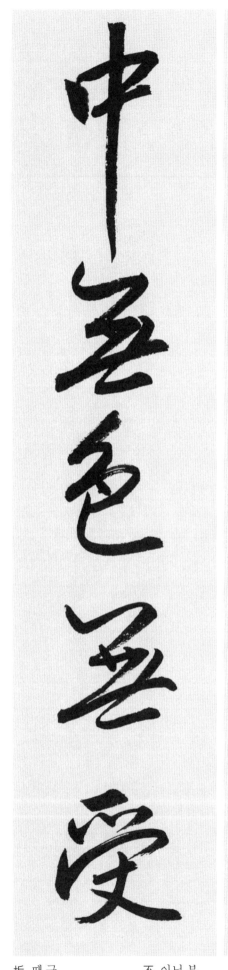

垢 때 구
不 아닐 불
中 가운데 중

不 아닐 부
減 덜 감
無 없을 무

淨 깨끗할 정
是 옳을 시
色 빛 색

不 아닐 부
故 옛 고
無 없을 무

增 불을 증
空 빌 공
受 받을 수

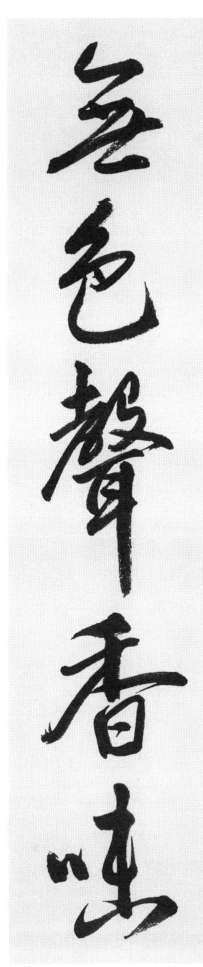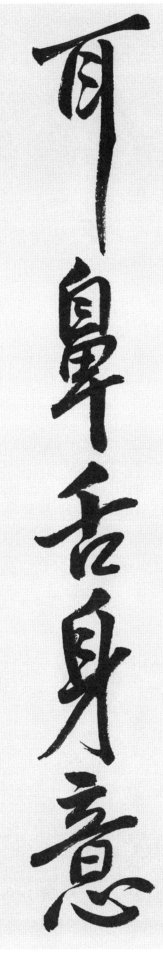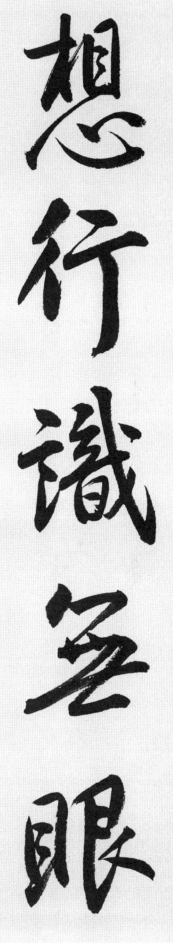

想 생각할 상 行 갈 행 識 알 식 無 없을 무 眼 눈 안
耳 귀 이 鼻 코 비 舌 혀 설 身 몸 신 意 뜻 의
無 없을 무 色 빛 색 聲 소리 성 香 향기 향 味 맛 미

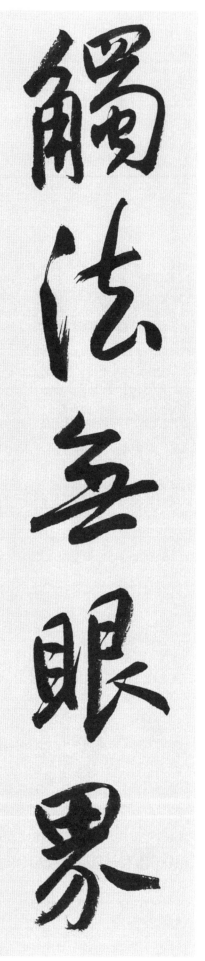

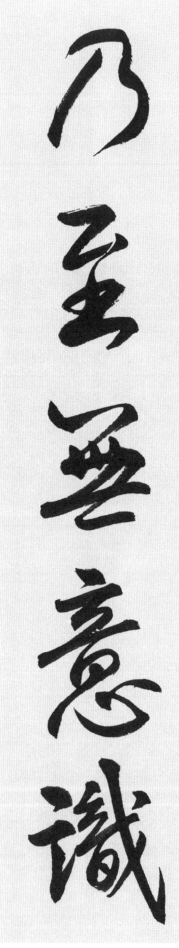

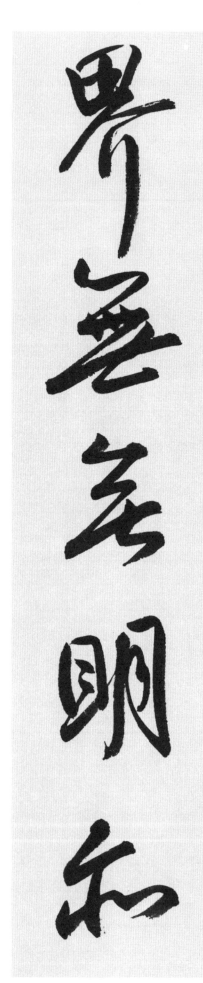

觸 닿을 촉	法 법 법	無 없을 무	眼 눈 안	界 지경 계	
乃 이에 내	至 이를 지	無 없을 무	意 뜻 의	識 알 식	
界 지경 계	無 없을 무	無 없을 무	明 밝을 명	亦 또 역	

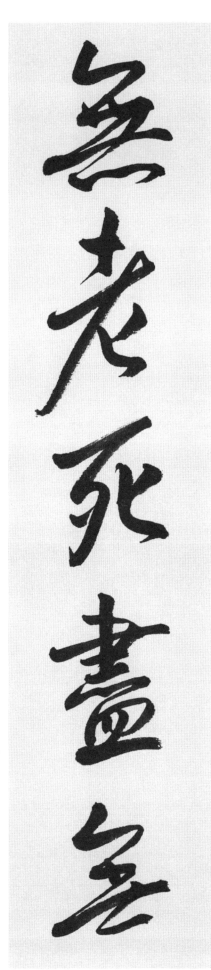
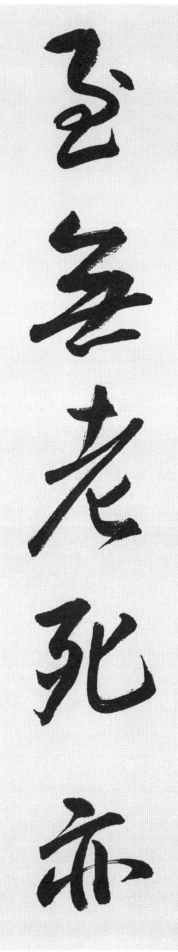
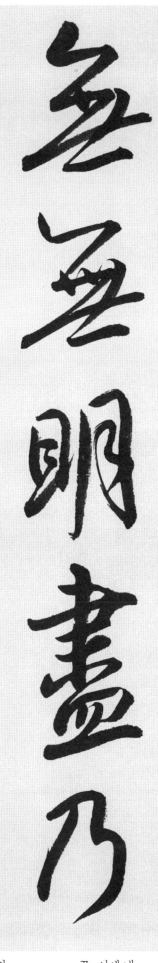

無 없을 무　　　無 없을 무　　　明 밝을 명　　　盡 다될 진　　　乃 이에 내
至 이를 지　　　無 없을 무　　　老 늙은이로　　　死 죽을 사　　　亦 또 역
無 없을 무　　　老 늙은이로　　　死 죽을 사　　　盡 다될 진　　　無 없을 무

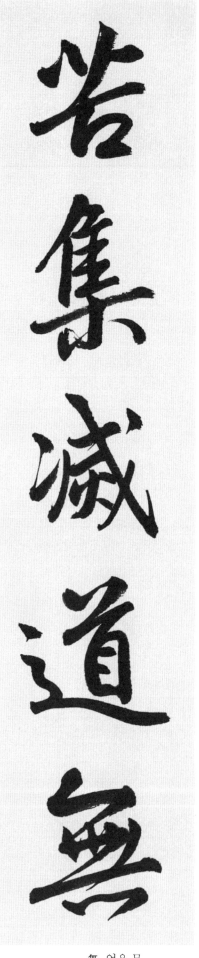

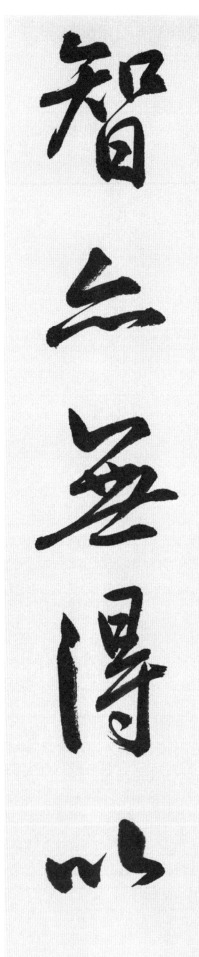

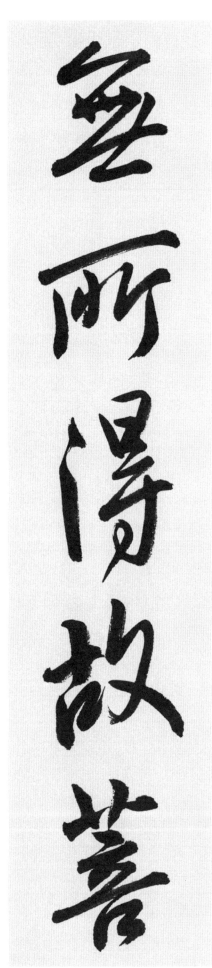

苦	쓸고	集	모일 집	滅	멸망할 멸	道	길 도	無	없을 무
智	슬기 지	亦	또 역	無	없을 무	得	얻을 득	以	써 이
無	없을 무	所	바 소	得	얻을 득	故	옛 고	菩	보리 보

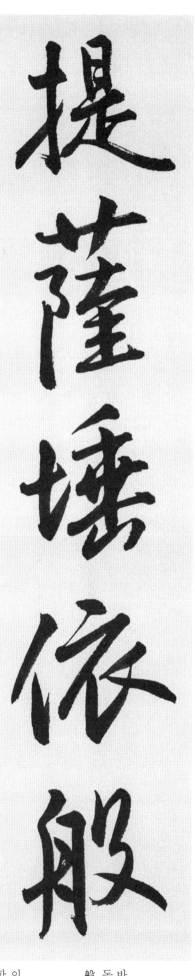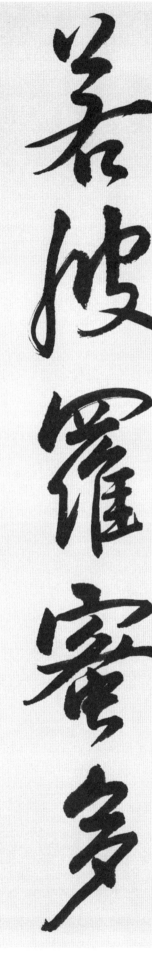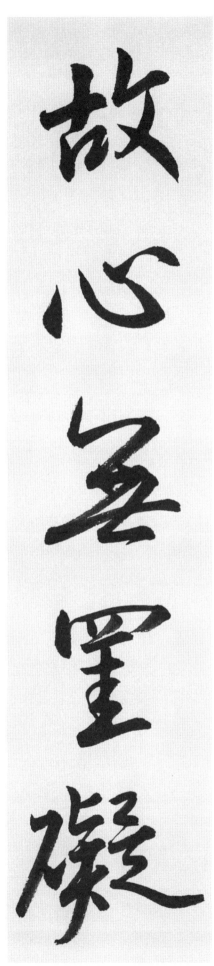

提 끌 제
若 같을 약
故 옛 고

薩 보살 살
波 물결 파
心 마음 심

埵 언덕 타
羅 새그물 라
無 없을 무

依 의지할 의
蜜 꿀 밀
罣 걸 괘

般 돌 반
多 많을 다
碍 거리낄 애

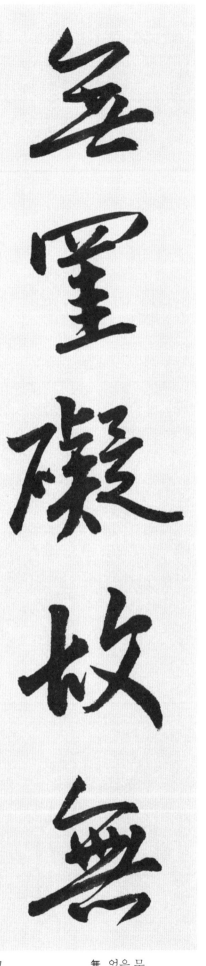

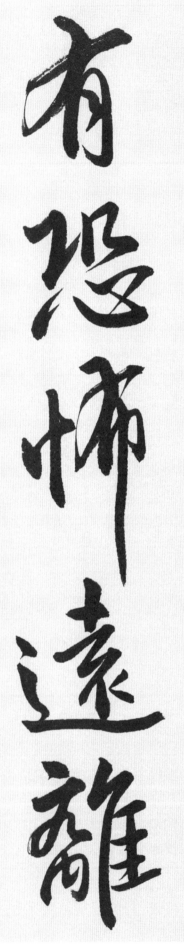

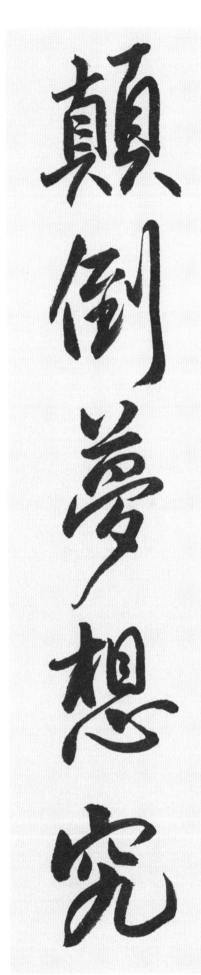

無 없을 무	罣 걸 괘	礙 거리낄 애	故 옛 고	無 없을 무	
有 있을 유	恐 두려울 공	怖 두려워할 포	遠 멀 원	離 떼놓을 리	
顚 꼭대기 전	倒 넘어질 도	夢 꿈 몽	想 생각할 상	究 궁구할 구	

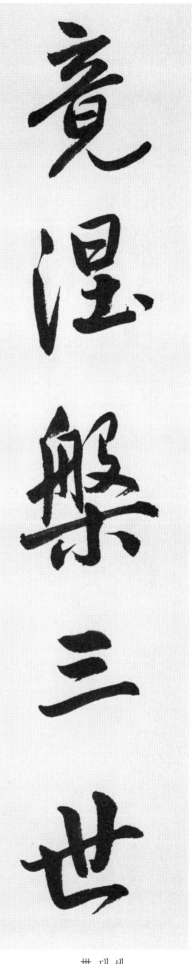

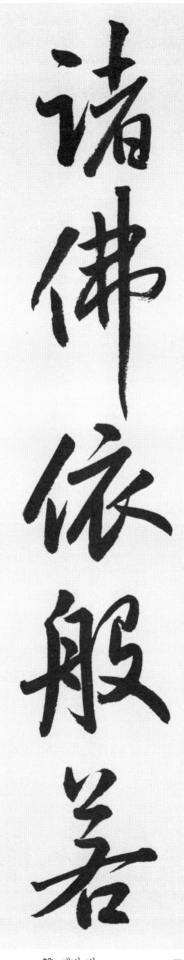

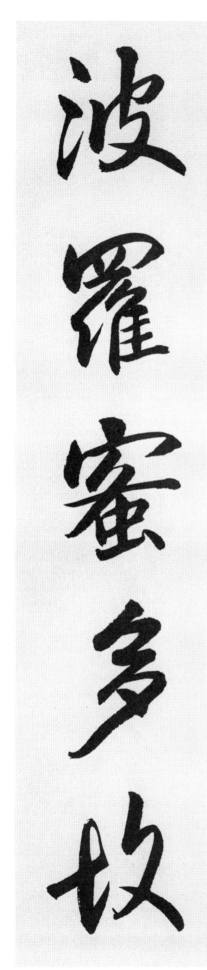

竟 다할 경
諸 모든 제
波 물결 파

涅 개흙 열
佛 부처 불
羅 새그물 라

槃 쟁반 반
依 의지할 의
蜜 꿀 밀

三 석 삼
般 돌 반
多 많을 다

世 대 세
若 같을 약
故 옛고

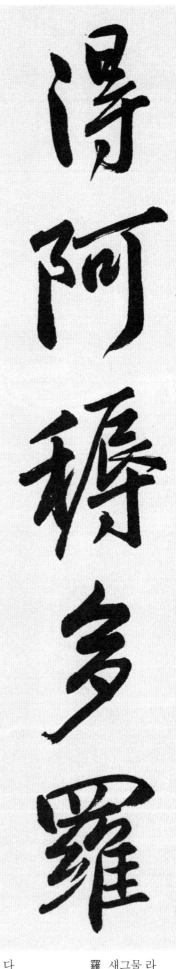

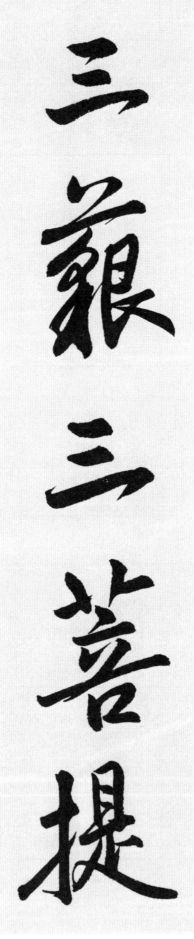

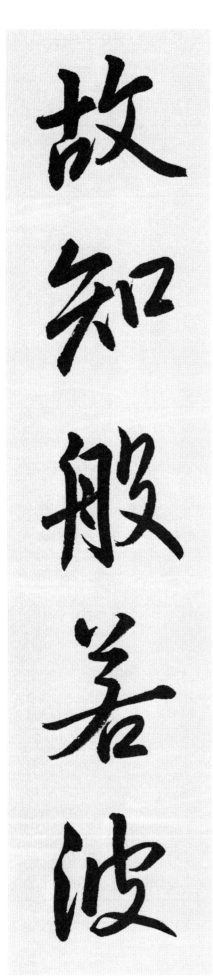

得 얻을 득
三 석 삼
故 옛 고

阿 언덕 아
藐 아득할 막
知 알 지

耨 김맬 누
三 석 삼
般 돌 반

多 많을 다
菩 보리 보
若 같을 약

羅 새그물 라
提 끝 제
波 물결 파

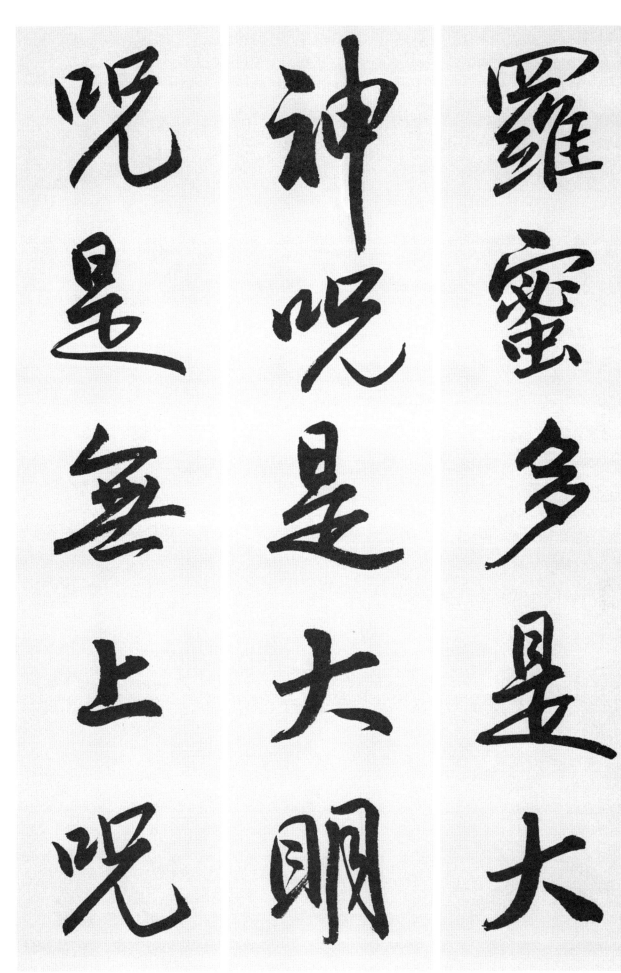

羅 새그물 라
神 귀신 신
呪 빌 주

蜜 꿀 밀
呪 빌 주
是 옳을 시

多 많을 다
是 옳을 시
無 없을 무

是 옳을 시
大 큰 대
上 위 상

大 큰 대
明 밝을 명
呪 빌 주

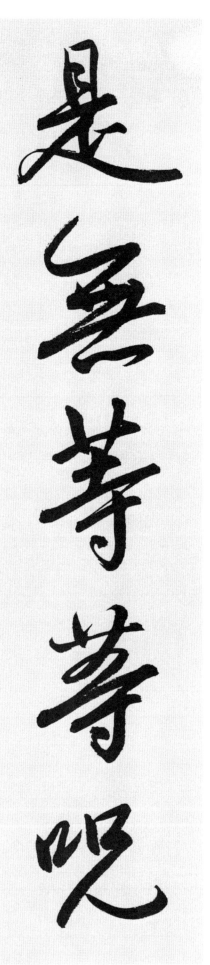

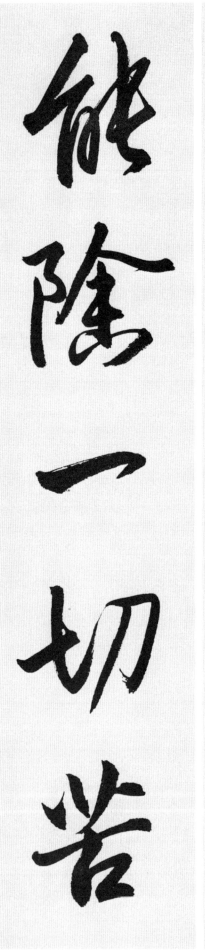

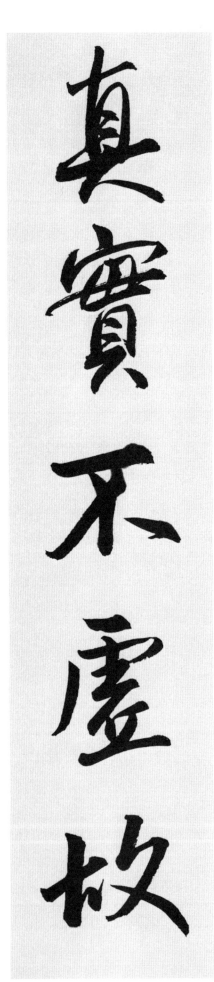

是 옳을 시
能 능할 능
眞 참 진

無 없을 무
除 섬돌 제
實 열매 실

等 가지런할 등
一 한 일
不 아닐 불

等 가지런할 등
切 온통 체
虛 빌 허

呪 빌 주
苦 쓸 고
故 옛 고

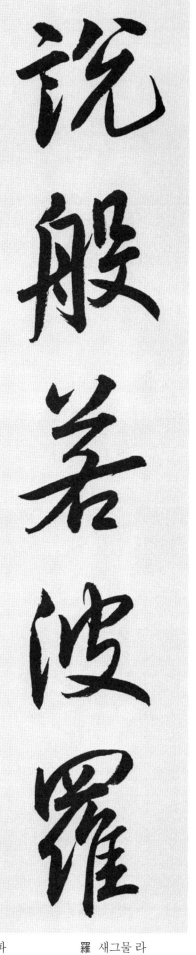

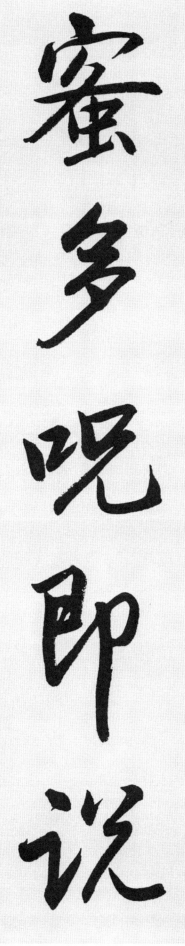

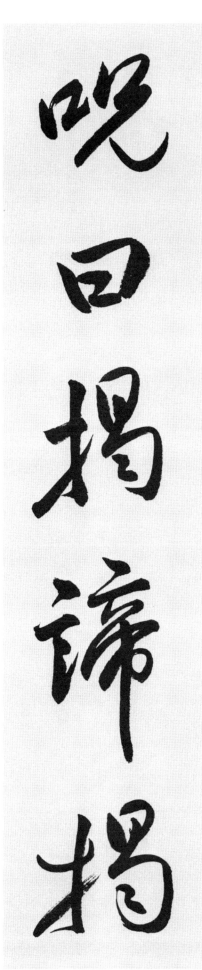

說 말씀 설
蜜 꿀 밀
呪 빌 주

般 돌 반
多 많을 다
曰 가로 왈

若 같을 약
呪 빌 주
揭 들 게

波 물결 파
卽 곧 즉
諦 살필 체

羅 새그물 라
說 말씀 설
揭 들 게

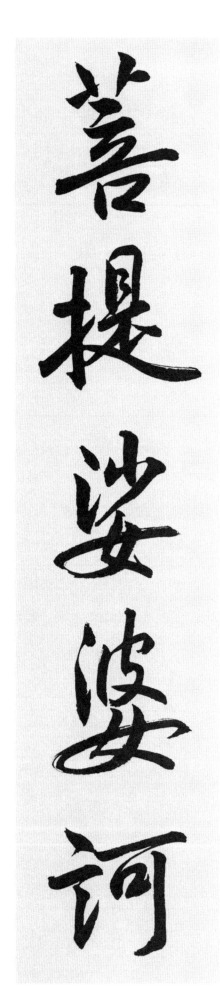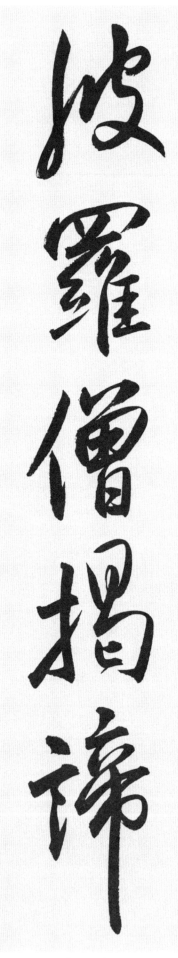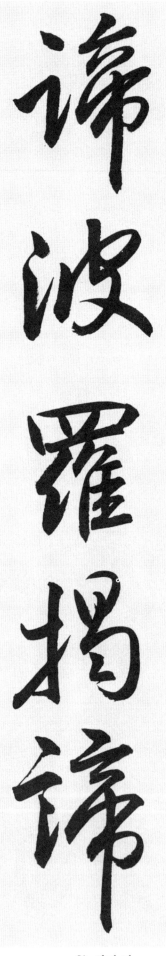

諦 살필 체
波 물결 파
菩 보리 보

波 물결 파
羅 새그물 라
提 끝 제

羅 새그물 라
僧 중 승
薩 보살 살

揭 들 게
揭 들 게
婆 할미 파

諦 살필 체
諦 살필 체
訶 꾸짖을 가

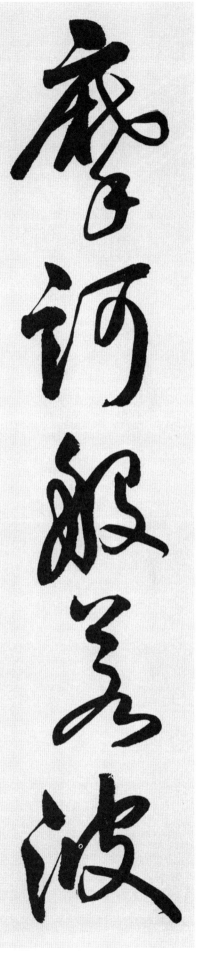

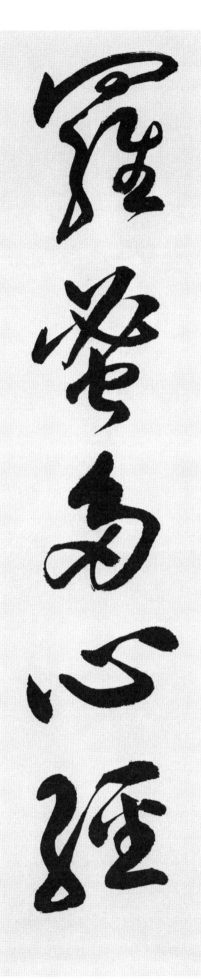

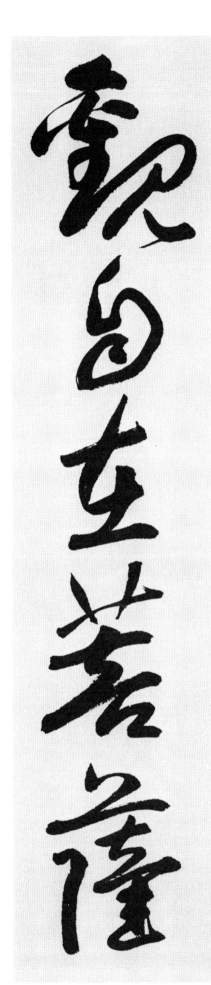

摩 갈 마
多 많을 다
薩 보살 살

訶 꾸짖을 가(하)
心 마음 심
行 갈 행

般 돌 반
經 날 경
深 깊을 심

若 같을 약(야)
觀 볼 관
般 돌 반

波 물결 파(바)
自 스스로 자
若 같을 약(야)

羅 새그물 라
在 있을 재
波 물결 파(바)

蜜 꿀 밀
菩 보리 보

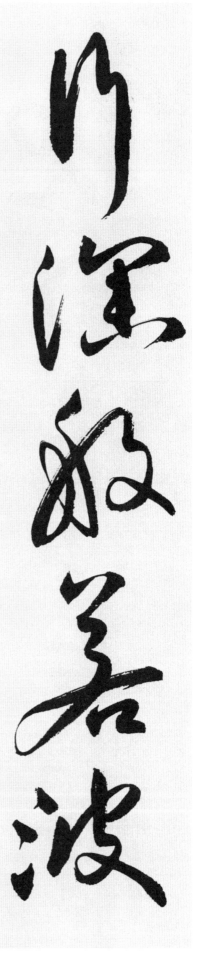

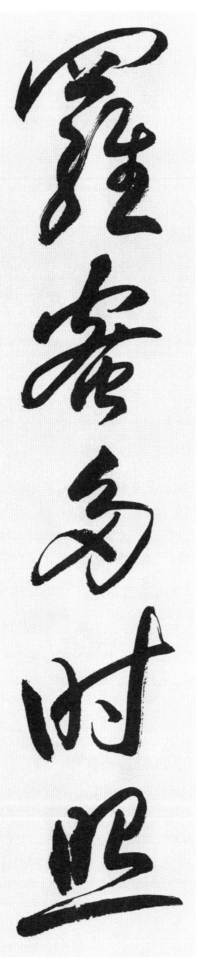

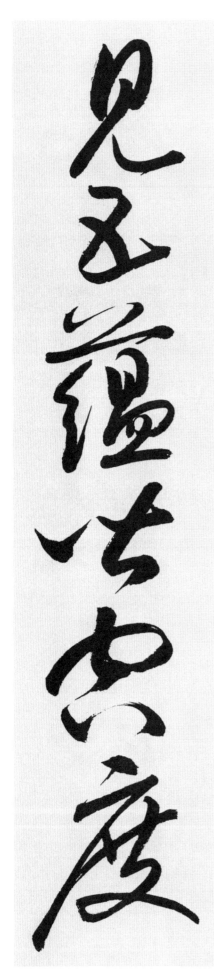

羅 새그물라	蜜 꿀밀	多 많을 다	時 때 시	照 비출 조	見 볼 견	五 다섯 오
蘊 쌓을 온	皆 다 개	空 빌 공	度 법도 도	一 한 일	切 온통 체	苦 쓸 고
厄 액 액	舍 집 사	利 날카로울 리	子 아들 자	色 빛 색	不 아닐 불	

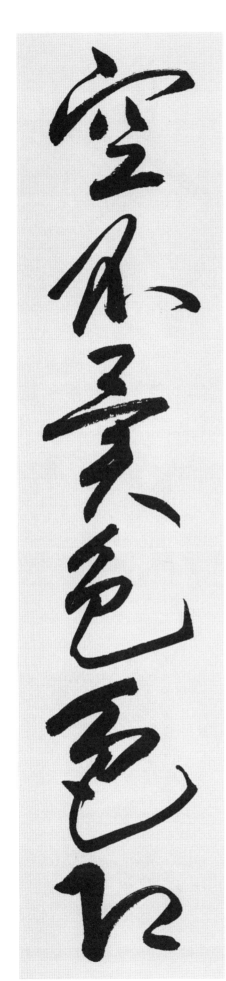
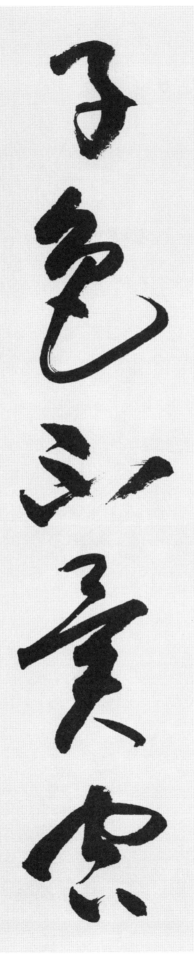
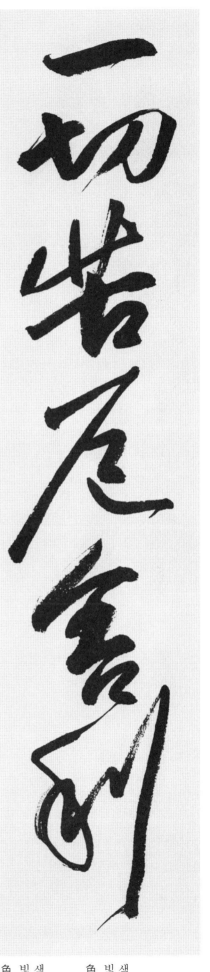

異	다를 이	空	빌 공	空	빌 공
卽	곧 즉	是	옳을 시	空	빌 공
受	받을 수	想	생각할 상	行	갈 행

不	아닐 불	異	다를 이
空	빌 공	卽	곧 즉
識	알 식	亦	또 역

色	빛 색	色	빛 색
是	옳을 시	色	빛 색
復	다시 부		

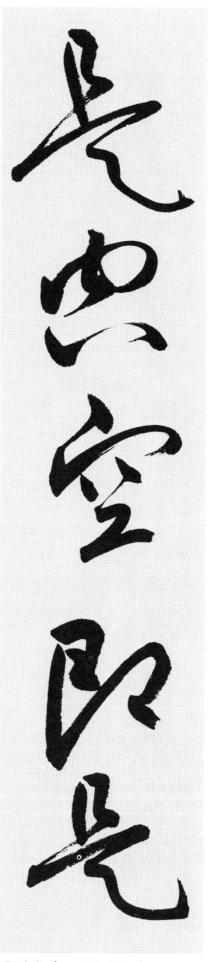

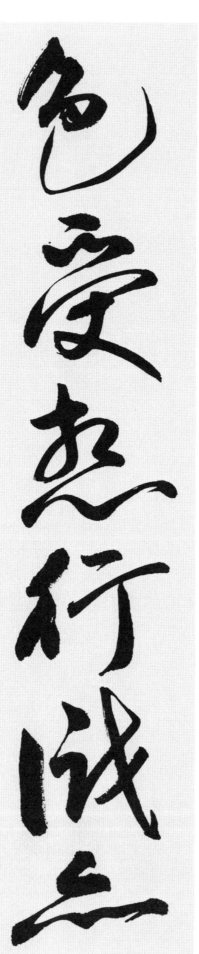

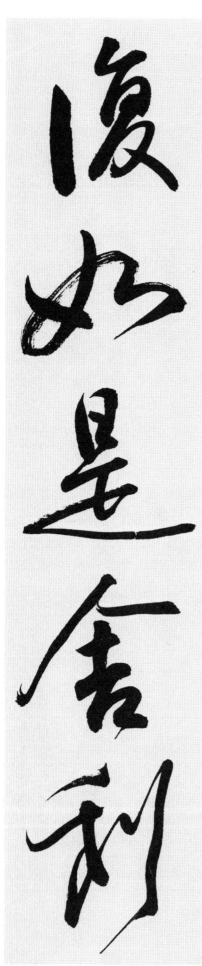

| 如 | 같을 여 | | 是 | 옳을 시 | | 舍 | 집 사 | | 利 | 날카로울 리 | 子 | 아들 자 | | 是 | 옳을 시 | | 諸 | 모든 제 |
|---|---|---|---|---|---|---|---|---|---|---|---|---|---|---|---|---|---|
| 法 | 법 법 | | 空 | 빌 공 | | 相 | 서로 상 | | 不 | 아닐 불 | 生 | 날 생 | | 不 | 아닐 불 | | 滅 | 멸망할 멸 |
| 不 | 아닐 불 | | 垢 | 때 구 | | 不 | 아닐 부 | | 淨 | 깨끗할 정 | 不 | 아닐 부 | | 增 | 불을 증 | | | |

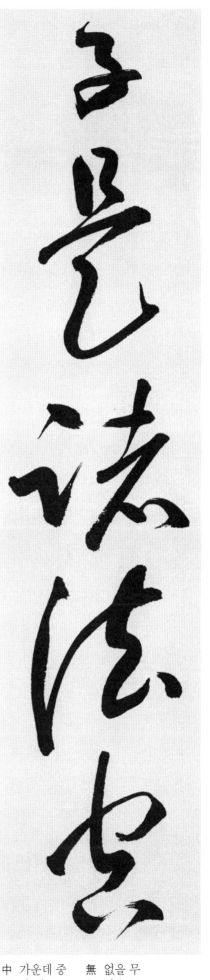

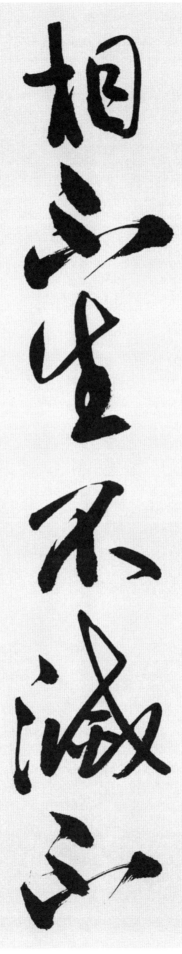

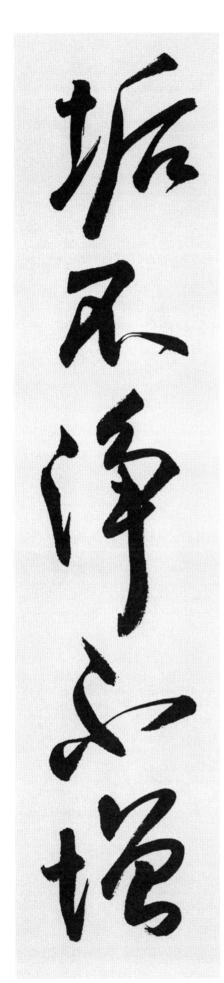

不 아닐 불　減 덜 감　是 옳을 시　故 옛 고　　空 빌 공　中 가운데 중　無 없을 무
色 빛 색　無 없을 무　受 받을 수　想 생각할 상　行 갈 행　識 알 식　無 없을 무
眼 눈 안　耳 귀 이　鼻 코 비　舌 혀 설　　身 몸 신　意 뜻 의

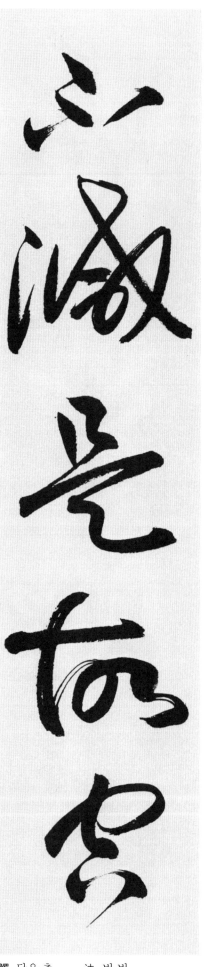

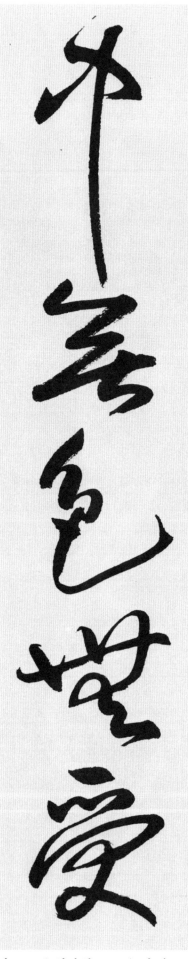

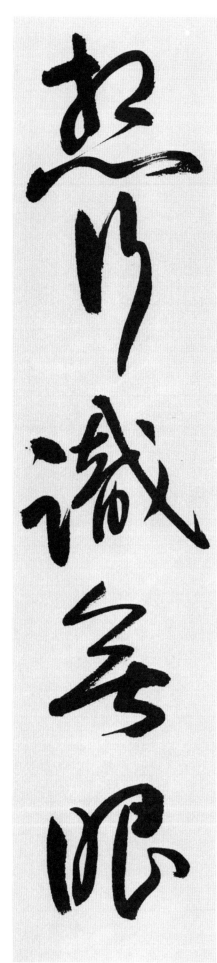

無 없을 무		色 빛 색		聲 소리 성		香 향기 향	味 맛 미	觸 닿을 촉	法 법 법
無 없을 무		眼 눈 안		界 지경 계		乃 이에 내	至 이를 지	無 없을 무	意 뜻 의
識 알 식		界 지경 계		無 없을 무		無 없을 무	明 밝을 명	亦 또 역	

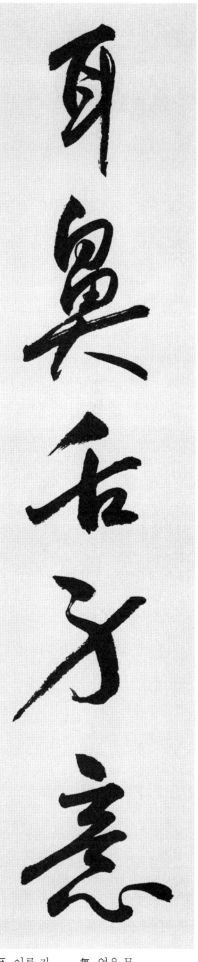

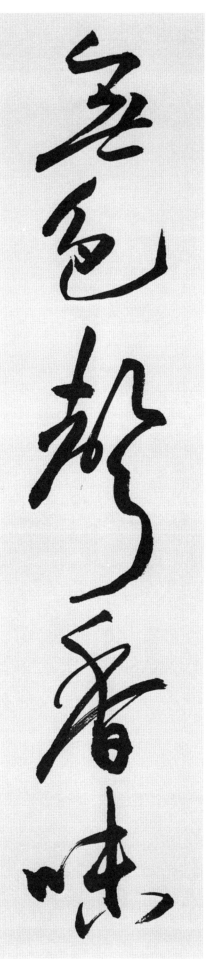

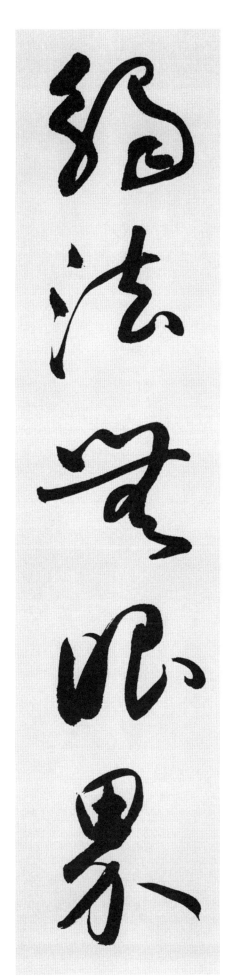

無	없을 무	無	없을 무	明	밝을 명	盡	다될 진	乃	이에 내	至	이를 지	無	없을 무
老	늙은이 로	死	죽을 사	亦	또 역	無	없을 무	老	늙은이 로	死	죽을 사	盡	다될 진
無	없을 무	苦	쓸 고	集	모일 집	滅	멸망할 멸	道	길 도	無	없을 무		

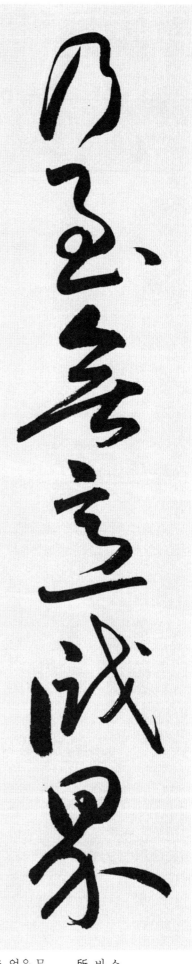

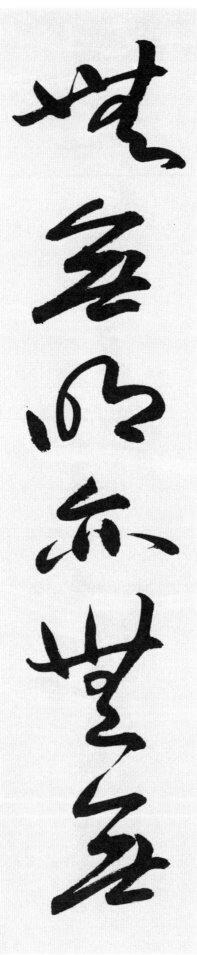

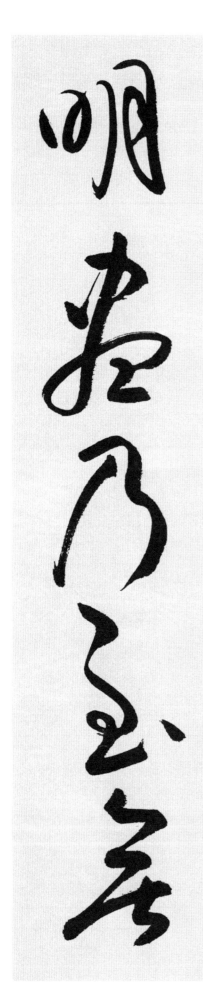

智 슬기 지
得 얻을 득
般 돌 반

亦 또 역
故 옛 고
若 같을 약

無 없을 무
菩 보리 보
波 물결 파

得 얻을 득
提 끝 제
羅 새그물 라

以 써 이
薩 보살 살
蜜 꿀 밀

無 없을 무
埵 언덕 타
多 많을 다

所 바 소
依 의지할 의

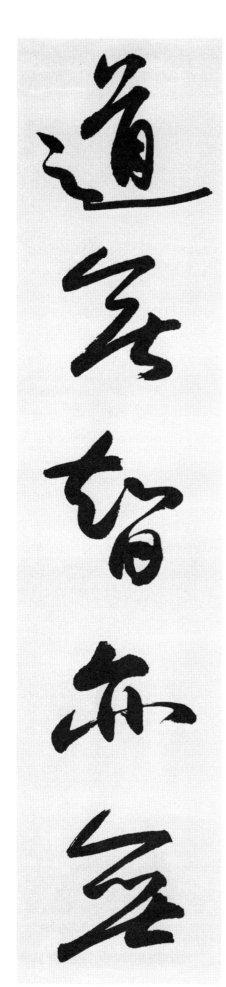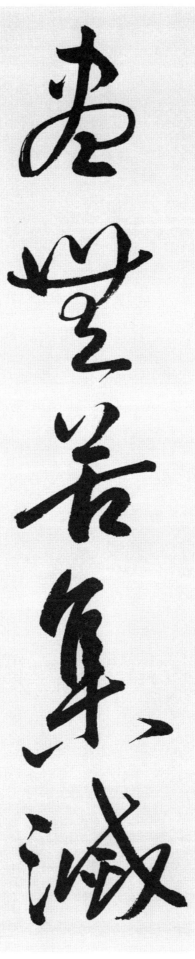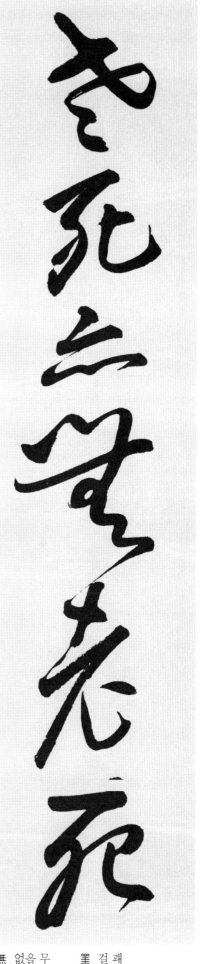

故 옛고　　　　心 마음심　　　無 없을무　　罣 걸괘　　　碍 거리낄애　　無 없을무　　罣 걸괘
碍 거리낄애　故 옛고　　　　無 없을무　　有 있을유　　恐 두려울공　怖 두려워할포　遠 멀원
離 떼놓을리　顚 꼭대기전　　倒 넘어질도　夢 꿈몽　　　想 생각할상　究 궁구할구





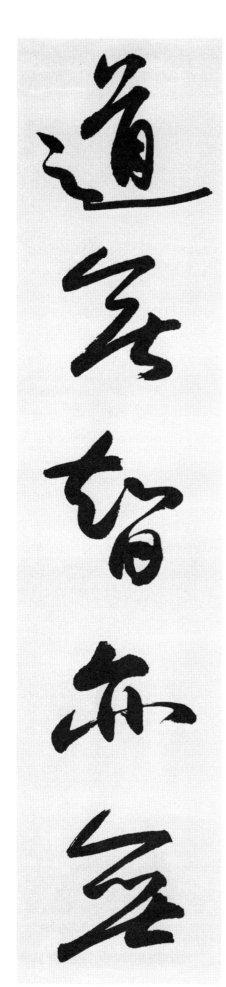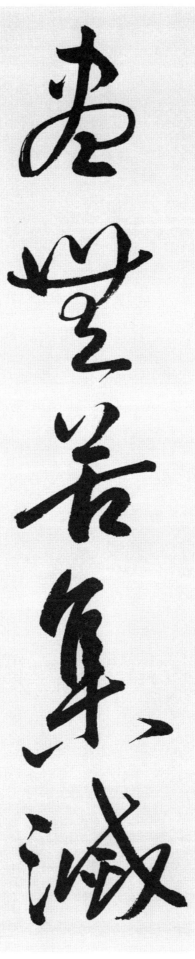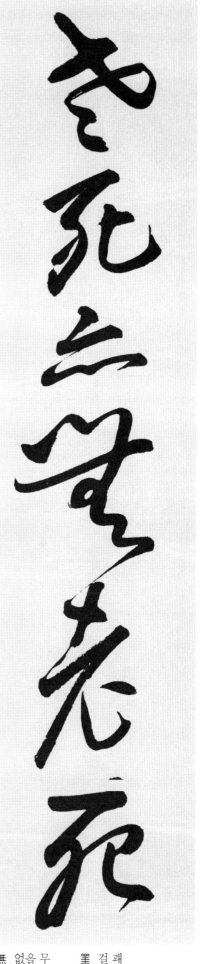

故 옛고　　　心 마음심　　　無 없을무　　　罣 걸괘　　　碍 거리낄애　　　無 없을무　　　罣 걸괘
碍 거리낄애　故 옛고　　　無 없을무　　　有 있을유　　　恐 두려울공　　怖 두려워할포　遠 멀원
離 떼놓을리　顚 꼭대기전　倒 넘어질도　夢 꿈몽　　　想 생각할상　　究 궁구할구

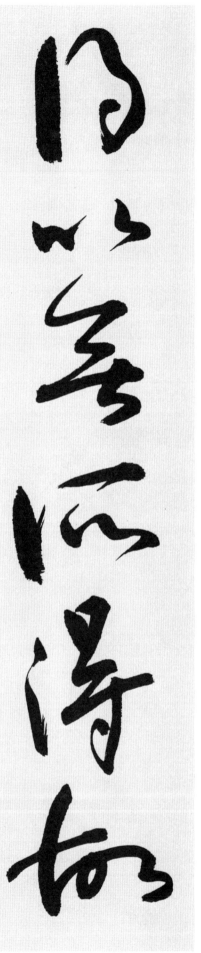

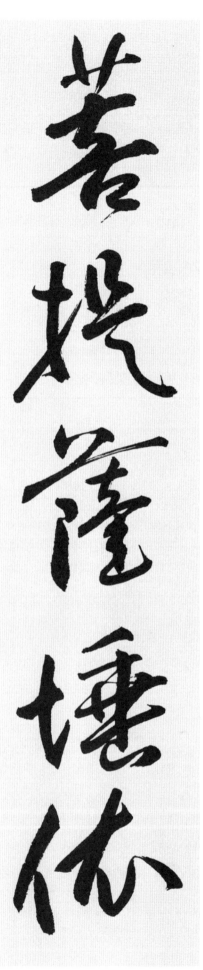

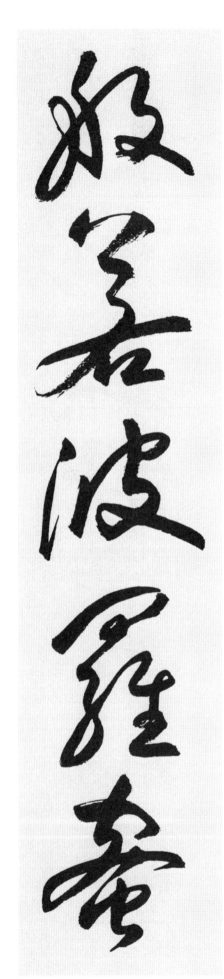

竟	다할 경	涅	개흙 열	槃	쟁반 반
依	의지할 의	般	돌 반	若	같을 약
故	옛 고	得	얻을 득	阿	언덕 아

三	석 삼	世	대 세	諸	모든 제	佛	부처 불
波	물결 파	羅	새그물 라	蜜	꿀 밀	多	많을 다
耨	김맬 누	多	많을 다	羅	새그물 라		

般若波羅蜜多心經 96

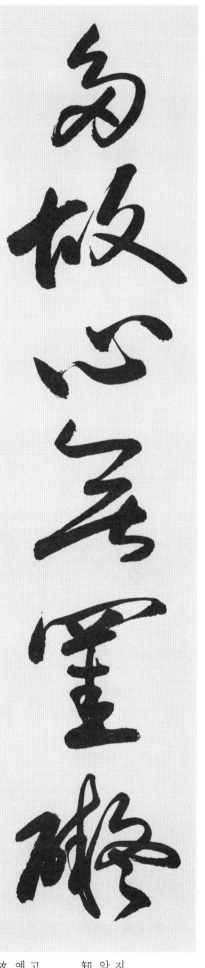

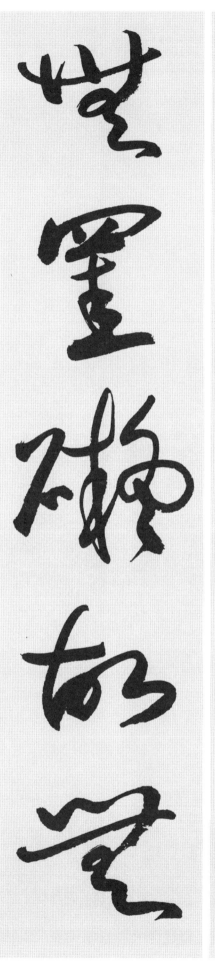

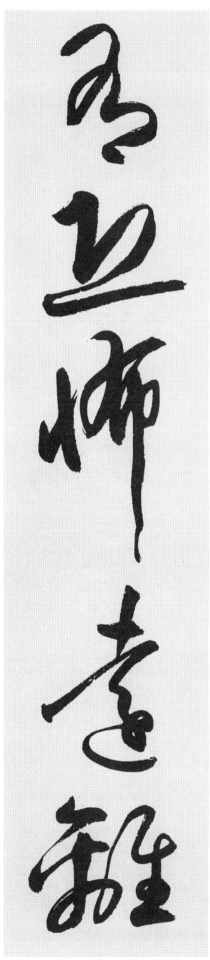

三	석 삼	藐	아득할 막	三	석 삼	菩	보리 보	提	끌 제	故	옛 고	知	알 지
般	돌 반	若	같을 약	波	물결 파	羅	새그물 라	蜜	꿀 밀	多	많을 다	是	옳을 시
大	큰 대	神	귀신 신	呪	빌 주	是	옳을 시	大	큰 대	明	밝을 명		

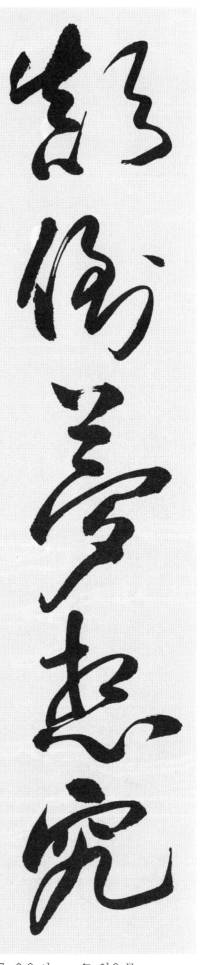

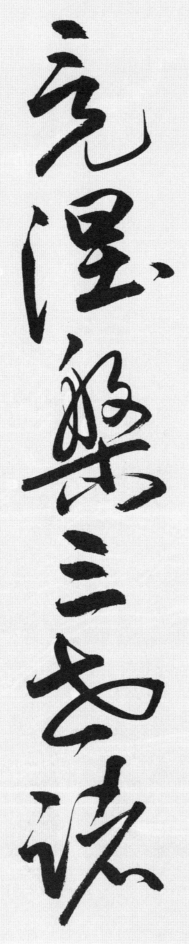

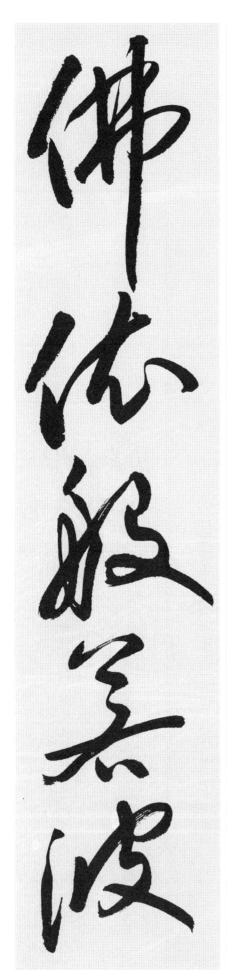

呪 빌 주　　是 옳을 시　　無 없을 무
等 가지런할 등　等 가지런할 등　呪 빌 주
苦 쓸고　　眞 참 진　　實 열매 실

上 위 상　　呪 빌 주
能 능할 능　　除 섬돌 제
不 아닐 불　　虛 빌 허

是 옳을 시　　無 없을 무
一 한 일　　切 온통 체
故 옛고

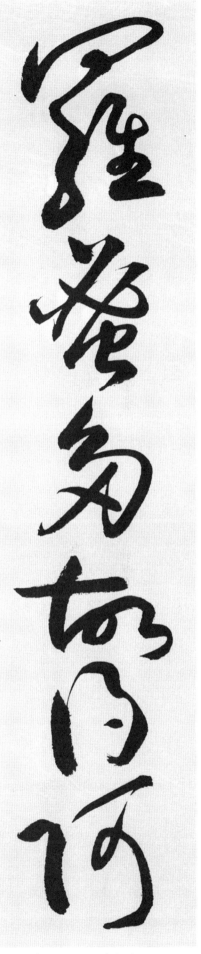

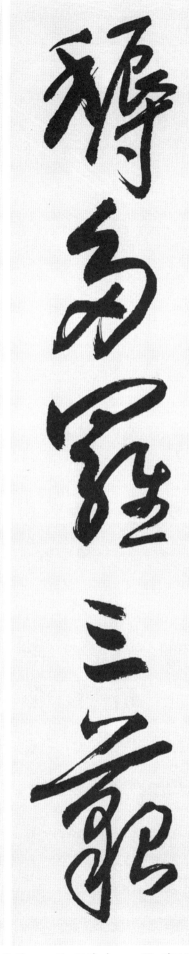

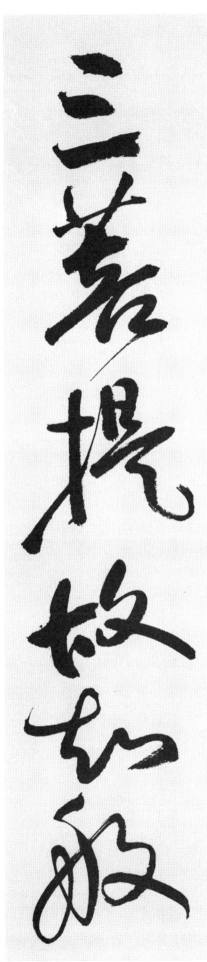

說 말씀 설	般 돌 반	若 같을 약	波 물결 파	羅 새그물 라	蜜 꿀 밀	多 많을 다
呪 빌 주	卽 곧 즉	說 말씀 설	呪 빌 주	曰 가로 왈	揭 들 게	諦 살필 체
揭 들 게	諦 살필 체	波 물결 파	羅 새그물 라	揭 들 게	諦 살필 체	

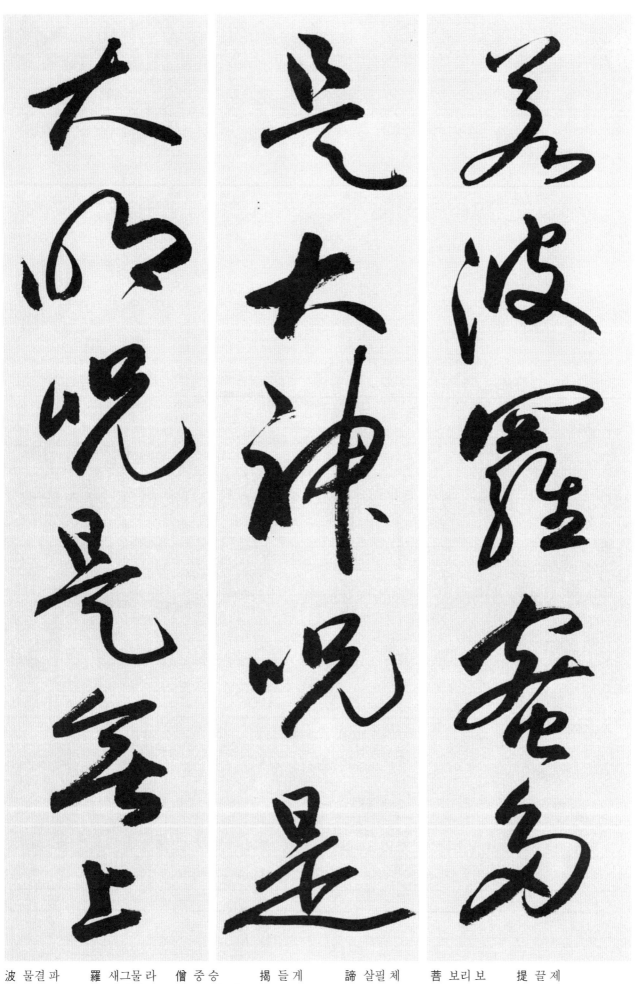

波 물결파　羅 새그물 라　僧 중승　　揭 들게　　諦 살필체　　菩 보리보　　提 끝제
薩 보살살　婆 할미파　訶 꾸짖을 가

照見五蘊

空度一切苦

厄舍利子不異空故

說般若波羅蜜多呪即說呪曰揭諦揭

揭諦波羅揭諦

波羅僧揭諦菩提

菩提娑婆婆訶

마하반야바라밀다심경

관자재보살이깊은반야

바라밀다를행할때오온

이공한것을비추어보고

니라 사리자의 색이 공과

다르지 안코 공이 색과

르지 안으며 색이 곧 공이

요공이 곧색이니 승상

행식도 그리하니라 사리

자아이 모든법이 공하나

지도 밀하지도 않으며 더

럽지도 깨끗하지도 않

으며 늘지도 줄지도 않

느니라 그러므로 공

운데는 색이 없고 수상

행식도 없으며 안이비설신의도 없고 색성향미촉법도 없으며 의 경계도 의식의 경계

까지도 없고 무명도 무명이 다함까지도 없으며 늙고 죽음도 늙고 죽음이 다함까지도 없고 집

밀듣다이며지혜드인

으뜸이며니라밝은것

이없는까닭에보살은

반야바라밀다를의지

한므로마음에그림이업서

그림이업서마음으로그러

음이업서서되바뀐첫

되생각을멀리떠나와

진한 일밤에 들어가며

삼세의 모든 부처님도

반야바라밀다를 의지하

므로 최상의 깨달음을

읟느니라 반야바라밀다는 가장 신비하고 밝은 주믄이며 위없는 주믄이며 무엇과도 견줄수 잇습

는주문이니 온갖괴로움을 없애고 진실하여 허망하지 않음을 알지니라 이제 반야바라밀다주

를말하리라아제아제바

라아제바라승아제모지

사바하

마하반야바라밀다심경

관자재보살이 깊은 반야

바라밀다를 행할때 오온이

공한것을 비추어 보고

낮고 높에서 건너느냐 사러자여 색이 공과 다르지 않고 공이 색과 다르지 않으매 색이 곧 공이요 공이 곧 색

이 수상행식도 그러하니

하 사리자여 모든 법은 공하

여 나지도 멸하지도 않으매

더럽지도 깨끗하지도 않으매

늘지도 줄지도 않느니라 그럼으로 공가운데는 색이 없고 수상행식도 없으며 안이비설신의도 없고 색성향미촉법

도 없으며 눈의 경계로 의식의

경계까지도 없고 무명도 무명

이 다함까지도 없으며 늙고

죽음도 없고 죽음이 다함

까지도 없고 고집멸도 없으

며 지혜도 얻음도 없느니라

얻을 것이 없는 까닭에 보

살은 반야바라밀다를 의

지하므로 마음에 걸림이 없고 걸림이 없으므로 두려움이 없어서 뒤바뀐 헛된 생각을 멀리 떠나 완전한

열반에 들어가매 삼세의 모든 부쳐님도 반야바밀다를 의지하므로 최상의 깨달음을 얻느니라 반야

바라밀다는 가장 신비하고 밝은 주문이며 위없는 주문이며 무엇과도 견줄 수 없는 주문이니 온갖 괴로움을

없애고 진실하여 헌땅하지

앓음을 알지니라 이제

빤아 바라 밀라주를 딸하되

타아제아 빠라아게

바라숭아제 모지사바하

한글마하반야바라밀다심경

관자재보살이 깊은 반야바라밀다를 행할 때, 오온이 공한 것을 비추어보고 온갖 고통에서 건너느니라.

사리자여! 색이 공과 다르지 않고 공이 색과 다르지 않으며, 색이 곧 공이요 공이 곧 색이니, 수·상·행·식도 그러하니라.

사리자여! 모든 법은 공하여 나지도 멸하지도 않으며, 더럽지도 깨끗하지도 않으며, 늘지도 줄지도 않느니라.

그러므로, 공 가운데는 색이 없고 수·상·행·식도 없으며, 안·이·비·설·신·의도 없고, 색·성·향·미·촉·법도 없으며, 눈의 경계도 의식의 경계까지도 없고, 무명도 무명이 다함까지도 없으며, 늙고 죽음도 늙고 죽음이 다함까지도 없고, 고·집·멸·도도 없으며, 지혜도 얻음도 없느니라.

얻을 것이 없는 까닭에 보살은 반야바라밀다를 의지하므로 마음에 걸림이 없고 걸림이 없으므로 두려움이 없어서, 뒤바뀐 헛된 생각을 멀리 떠나 완전한 열반에 들어가며, 삼세의 모든 부처님도 반야바라밀다를 의지하므로 최상의 깨달음을 얻느니라.

반야바라밀다는 가장 신비하고 밝은 주문이며 위없는 주문이며 무엇과도 견줄 수 없는 주문이니, 온갖 괴로움을 없애고 진실하여 허망하지 않음을 알지니라.

이제 반야바라밀다주를 말하리라.

『아제 아제 바라아제 바라승아제 모지 사바하』(3번)

摩訶[1]般若波羅蜜多心經
마하 반야바라밀다심경

觀自在[2]菩薩[3] 行深般若[4] 波羅蜜多[5]時 照見五蘊[6]皆空 度一切苦厄[7]
관자재 보살 행심반야 바라밀다 시 조견오온 개공 도일체고액

舍利子[8] 色[9]不異空[10] 空不異色 色卽是空 空卽是色 受想行識[11]
사리자 색 불이공 공불이색 색즉시공 공즉시색 수상행식

亦復如是 舍利子 是諸法空相 不生不滅 不垢不淨 不增不減 是故
역부여시 사리자 시제법공상 불생불멸 불구부정 부증불감 시고

空中無色 無受想行識 無眼耳鼻舌身意[12] 無色聲香味觸法[13] 無眼界
공중무색 무수상행식 무안이비설신의 무색성향미촉법 무안계

乃至 無意識界 無無明 亦無無明盡乃至 無老死 亦無老死盡
내지 무의식계 무무명 역무무명진내지 무노사 역무노사진

無苦集滅道[14] 無智亦無得 以無所得故 菩提薩埵 依般若波羅蜜多
무고집멸도 무지역무득 이무소득고 보리살타 의반야바라밀다

故心無罣碍 無罣碍故 無有恐怖 遠離顚倒夢想 究竟涅槃[15] 三世諸佛
고심무괘애 무괘애고 무유공포 원리전도몽상 구경열반 삼세제불

依般若波羅蜜多 故得阿耨多羅三藐三菩提[16] 故知般若波羅蜜多
의반야바라밀다 고득아뇩다라삼먁삼보리 고지반야바라밀다

是大神呪 是大明呪 是無上呪 是無等等呪 能除一切苦 眞實不虛
시대신주 시대명주 시무상주 시무등등주 능제일체고 진실불허

故說般若波羅蜜多呪 卽說呪曰
고설반야바라밀다주 즉설주왈

揭諦 揭諦 波羅揭諦 波羅僧揭諦 菩提 薩婆訶[17]
아제 아제 바라아제 바라승아제 모지 사바하 (3번)

주요범어해설

1. 마하(摩訶)　　　　　크다(大), 많다(多), 수승하다(勝)의 뜻으로 견줄 수 없는 절대적 크다는 개념.
2. 관자재(觀自在)　　　관세음보살. 자비의 化身.
3. 보살(菩薩)　　　　　상구보리 화하중생을 수행 하는자. 보리살타.
4. 반야(般若)　　　　　지혜, 깨달음의 뜻으로 최고의 지혜, 깨달음의 지혜를 말함.
5. 바라밀다(波羅蜜多)　피안에 이르다(到彼岸). 현실세계에서 이상세계로 무명윤회에서 광명해탈의 경지로 이름.
6. 오온(五蘊)　　　　　물질과 정신을 표현하는 일체의 모든 현상으로 다섯가지 구성요소. 색·수·상·행·식이다.
7. 일체고액(一切苦厄)　중생의 모든 고통과 액난.
　　사고(四苦)　生老病死 고통의 생성소멸, 육체적 고통
　　팔고(八苦)　四苦+애별리고, 원중회고, 구부득고(3가지 정신적 고통), 오음성고(육체및 정신적 고통)
8. 사리자(舍利子)　　　부처님의 십대제자 중 한 분. 지혜제일 사리불.
9. 공(空)　　　　　　　모든 존재의 고정불변하는 실체가 없음을 이르는 말.
10. 색(色)　　　　　　 현상계 물질 현상.
11. 수상행식(受想行識)
　　수(受)　대상에 대한 현재의 단순한 느낌. 감정(감수작용)
　　상(想)　인식된 기억의 재생(지각, 포상작용)
　　행(行)　생각을 정리하여 구체적인 행위를 하는 것(의지작용)
　　식(識)　경험한 일에 대한 인색이나 관념이 자리잡게 되는 것(인식작용, 요별작용)
12. 안이비설신의(眼耳鼻舌身意)　　시각(眼), 청각(耳), 후각(鼻), 미각(舌), 촉각(身)과 뇌수(意, 정신)로 인식기관(六根)
13. 색성향미촉법(色聲香味觸法)　　色(모양과 빛깔), 聲(소리), 香(냄새), 味(맛), 觸(감촉), 法(원리, 법칙)으로 인색 대상(六境)
14. 고집멸도(苦集滅道)사성제라 하여 고통극복의 실천적 원리.
　　苦성제　현실, 현상 세계에 대한 관찰을 토대로 판단을 하니 현실세계는 고통속에 있다고 봄.
　　集성제　고통은 집착에서 비롯되고 괴로움의 원인은 탐진치(貪瞋癡) 삼독심에 있다.
　　滅성제　고통이 사라진 상태. 해탈, 열반의 경지. 탐진치 삼독심이 완전히 소멸된 상태.
　　道성제　고통(괴로움)을 소멸하는 방법으로 八正道가 있다.
15. 열반(涅槃)　　　　 산스크리스트의 '니르바나' 의 음역으로 번뇌가 소멸된 상태 또는 완성된 깨달음의 최고 경지.
16. 아뇩다라삼먁삼보리(阿耨多羅三藐三菩提)　큰 깨달음을 이루다(위없는 바른 깨달음).
17. 아제아제 바라아제 바라승아제 모지사바하(揭諦 揭諦 波羅揭諦 波羅僧揭諦 菩提薩婆訶)
　　반야심경의 주(呪)로써 범어를 한자로 빌려쓴 것으로 그 내용은 풀지 않으나 대체로 아래와 같다.
　　－가자 가자 피안으로 가자. 우리 모두 피안으로 가자. 피안에 도달하였네 아! 깨달음이여 영원하여라
　　－행복하여라, 행복하여라. 우리 모두 행복하여라. 이 세상 우리 모두 다함께 행복하여라

摩訶般若波羅蜜多心經

觀自在菩薩行深般若波羅蜜多時照見五蘊皆空度一切苦厄舍利子色不異空空不異色色即是空空即是色受想行識亦復如是舍利子是諸法空相不生不滅不垢不淨不增不減是故空中無色無受想行識無眼耳鼻舌身意無色聲香味觸法無眼界乃至無意識界無無明亦無無明盡乃至無老死亦無老死盡

般若波羅蜜多心經

觀自在菩薩，行深般若波羅蜜多時，照見五蘊皆空，度一切苦厄。舍利子，色不異空，空不異色，色即是空，空即是色，受想行識，亦復如是。舍利子，是諸法空相，不生不滅，不垢不淨，不增不減。是故空中無色，無受想行識，無眼耳鼻舌身意，無色聲香味觸法，無眼界，乃至無意識界，無無明，亦無無明盡，乃至無老死，亦無老死盡，無苦集滅道，無智亦無得。以無所得故，菩提薩埵，依般若波羅蜜多故，心無罣礙，無罣礙故，無有恐怖，遠離顛倒夢想，究竟涅槃。三世諸佛，依般若波羅蜜多故，得阿耨多羅三藐三菩提。故知般若波羅蜜多，是大神咒，是大明咒，是無上咒，是無等等咒，能除一切苦，真實不虛。故說般若波羅蜜多咒，即說咒曰：揭諦揭諦，波羅揭諦，波羅僧揭諦，菩提薩婆訶。

佛紀二五三三年
學山妙如居士書

摩訶般若波羅蜜多心經

觀自在菩薩行深般若波羅蜜多

時照見五蘊皆空度一切苦厄舍

利子色不異空空不異色色即是

空空即是色受想行識亦復如是

舍利子是諸法空相不生不滅不

垢不淨不增不減是故空中無色

無受想行識無眼耳鼻舌身意無

色聲香味觸法無眼界乃至無意

識界無無明亦無無明盡乃至無

老死亦無老死盡無苦集滅道

般若波羅蜜多心經（篆書）

智大乘　得以無所得故菩
提薩埵依般若波羅蜜多
故心無罣礙無罣礙故無
有恐怖遠離顛倒夢想究
竟涅槃三世諸佛依般

若波羅蜜多故得阿耨多
羅三藐三菩提故知般
若波羅蜜多是大神咒
是大明咒是無上咒是
無等等咒能除一切苦真
實不虛故

般若波羅蜜多咒即說
咒曰揭諦揭諦波羅揭諦
波羅僧揭諦菩提薩婆訶

佛紀二五百年三年
己亥穀露後再日書於
古為今用室白燃下學山
如如舍堂

摩訶般若波羅蜜多心經

觀自在菩薩行深般若波羅蜜多時照見五蘊皆空度一切苦厄

舍利子色不異空空不異色色即是空空即是色受想行識亦復如是舍利子是諸法空相

不生不滅不垢不淨不增不減是故空中無色無受想行識

無眼耳鼻舌身意無色聲香味觸法無眼界乃至無意識界

無無明亦無無明盡乃至無老死亦無老死盡無苦集滅道無智亦

無得以无所得故菩提薩埵依
般若波羅蜜多故心无罣礙无
罣礙故無有恐怖遠離顛倒夢

想究竟涅槃三世諸佛依般若
波羅蜜多故得阿耨多羅三藐
三菩提故知般若波羅蜜多是

大神咒是大明咒是无上咒是
無等等咒能除一切苦真實不
虛故說般若波羅蜜多咒即說

咒曰揭諦揭諦波羅揭諦波羅
僧揭諦菩提娑婆訶

佛紀二五六三年小暑節 學山如之信書

摩訶般若波羅蜜多心經

觀自在菩薩行深般若波羅

羅蜜多時照見五蘊皆空

度一切苦厄舍利子色不

異空空不異色色即是空

空即是色受想行識亦復

如是舍利子是諸法空相

不生不滅不垢不淨不增

不減是故空中無色無受

想行識無眼耳鼻舌身意

無色聲香味觸法無眼界

乃至無意識界無無明亦

無無明盡乃至無老死亦

知…無…可得故菩提薩埵依般若波羅蜜多故心無罣礙無罣礙故無有恐怖遠離顛倒夢想究竟涅槃三世諸佛依般若波羅蜜多故得阿耨多羅三藐三菩提故知般若波羅蜜多是大神呪是大明呪是無上呪是無等等呪能除一切苦真實不虛故說般若波羅蜜多呪即說呪曰揭諦揭諦波羅揭諦波羅僧揭諦菩提娑婆訶

佛紀二五六三年重陽前日學山合掌

137

摩訶般若波羅蜜多心經
觀自在菩薩行深般若波
羅蜜多時照見五蘊皆空
度一切苦厄舍利子色不異
空空不異色色即是空空
即是色受想行識亦復如
是舍利子是諸法空相不
生不滅不垢不淨不增不
減是故空中無色無受想
行識無眼耳鼻舌身意
無色聲香味觸法無眼
界乃至無意識界無無明
亦無無明盡乃至無老死
亦無老死盡無苦集滅道

無智亦無得以無所得故
菩提薩埵依般若波羅
蜜多故心無罣礙無罣礙
故無有恐怖遠離顛倒
夢想究竟涅槃三世諸佛

依般若波羅蜜多故得阿
耨多羅三藐三菩提故知
般若波羅蜜多是大神呪
是大明呪是無上呪是無
等等呪能除一切苦真實

不虛故說般若波羅蜜多
呪即說呪曰揭諦揭諦波
羅揭諦波羅僧揭諦菩
提娑婆訶
己亥年秋學山如如

摩訶般若波羅蜜多心經

觀自在菩薩行深般若波羅蜜多時照見五蘊皆空度一切苦

厄舍利子色不異空空不異色色即是空空即是色受想行識亦復如是舍利子是諸法空相

不生不滅不垢不淨不增不減是故空中無色無受想行識無眼耳鼻舌身意無色聲香味觸法

無眼界乃至無意識界無無明亦無無明盡乃至無老死亦無老死盡無苦集滅道無

以无所得故，菩提萨埵，依般若波罗蜜多故，心无罣碍，无罣碍故，无有恐怖，远离颠倒梦想，究竟涅槃。三世诸佛，依般若波罗蜜多故，得阿耨多罗三藐三菩提。故知般若波罗蜜多，是大神咒，是大明咒，是无上咒，是无等等咒，能除一切苦，真实不虚。故说般若波罗蜜多咒，即说咒曰：揭谛揭谛，波罗揭谛，波罗僧揭谛，菩提萨婆诃。

佛纪二五三○年夏 常山如是堂

般若心経

마하반야바라밀다심경 관자재보살이 깊은 반야바라밀다를 행
할때 오온이 공한것을 비추어보고 온갖 고통에서 건너느니라 사리
자여 색이 공과 다르지 않고 공이 색과 다르지 않으며 색이 곧 공이요 공이
곧 색이니 수상행식도 그러하니라 사리자여 모든 법은 공하여 나지도 멸
하지도 않으며 더럽지도 깨끗하지도 않으며 늘지도 줄지도 않느니라
그러므로 공 가운데는 색이 없고 수상행식도 없으며 안이비설신의도
없고 색성향미촉법도 없으며 눈의 경계도 의식의 경계까지도 없고

무명도 무명이 다함까지도 없으며
늙고 죽음도 늙고 죽음이 다함까지도
없고 고집멸도도 없으며 지혜도 얻
음도 없느니라 얻을것이 없는 까닭에 보살은 반야바라밀다를 의지
하므로 마음에 걸림이 없고 걸림이 없으므로 두려움이 없어서 뒤바뀐
헛된 생각을 멀리떠나 완전한 열반에 들어가며 삼세의 모든 부처님도
반야바라밀다를 의지하므로 최상의 깨달음을 얻느니라 반야바라밀다
는 가장 신비하고 밝은 주문이며 위없는 주문이며 무엇과도 견줄수 없는
주문이니 온갖 괴로움을 없애고 진실하여 허망하지 않음을 알지니라
이제 반야바라밀다 주를 말하리라 아제아제 바라아제 바라승아제 모지사바
하

불기이천오백육십삼년 한로절기를 즈음하여 고희를 넘긴 백수 학산여여삼가정서

반야바라밀다심경

마하반야바라밀다심경 관자재보살이 깊은 반야바라밀다를 행할 때 오온이 공한 것을 비추어 보고 온갖 고통에서 건너느니라 사리자여 색이 공과 다르지 않고 공이 색과 다르지 않으며 색이 곧 공이요 공이 곧 색이니 수상행식도 그러하니라 사리자여 모든 법은 공하여 나지도 멸하지도 않으며 더럽지도 깨끗하지도 않으며 늘지도 줄지도 않느니라 그러므로 공 가운데는 색이 없고 수상행식도 없으며 안이비설신의도 없고 색성향미촉법도 없으며 눈의 경계도 의식의 경계까지도 없고 무명도 무명이 다함까지도 없으며 늙고 죽음도 늙고 죽음이 다함까지도 없고 고집멸도도 없으며 지혜도 얻음도 없느니라 얻을 것이 없는 까닭에 보살은 반야바라밀다를 의지하므로 마음에 걸림이 없고 걸림이 없으므로 두려움이 없어서 뒤바뀐 헛된 생각을 멀리 떠나 완전한 열반에 들어가며 삼세의 모든 부처님도 반야바라밀다를 의지하므로 최상의 깨달음을 얻느니라 반야바라밀다는 가장 신비하고 밝은 주문이며 위없는 주문이며 무엇과도 견줄 수 없는 주문이니 온갖 괴로움을 없애고 진실하여 허망하지 않음을 알지니라 이제 반야바라밀다주를 말하리라 아제아제 바라아제 바라승아제 모지사바하

한산 여여

┌─────────┐
│ 저자와의 │
│ 협의하에 │
│ 인지생략 │
└─────────┘

般若波羅蜜多心經(8體)

2019年 11月 20日 초판 발행

글쓴이 學山 郭 廷 宇

발행처 ❧ ㈜이화문화출판사

등록번호 제300-2012-230
주소 서울시 종로구 인사동길 12, 311호
전화 02-732-7091~3 (도서 주문처)
FAX 02-725-5153
홈페이지 www.makebook.net

ISBN 978-89-8145-030-4

값 18,000원